인정향투

3

인정향투 3

발행일	2023년 5월 2일

지은이	이용수		
펴낸이	손형국		
펴낸곳	(주)북랩		
편집인	선일영	편집	정두철, 배진용, 윤용민, 김부경, 김다빈
디자인	이현수, 김민하, 김영주, 안유경	제작	박기성, 황동현, 구성우, 배상진
마케팅	김회란, 박진관		
출판등록	2004. 12. 1(제2012-000051호)		
주소	서울특별시 금천구 가산디지털 1로 168, 우림라이온스밸리 B동 B113~114호, C동 B101호		
홈페이지	www.book.co.kr		
전화번호	(02)2026-5777	팩스	(02)3159-9637

ISBN	979-11-6836-844-6 04600 (종이책)	979-11-6836-845-3 05600 (전자책)
	979-11-5585-881-3 04600 (세트)	

(주)북랩 성공출판의 파트너

북랩 홈페이지와 패밀리 사이트에서 다양한 출판 솔루션을 만나 보세요!

홈페이지 book.co.kr • **블로그** blog.naver.com/essaybook • **출판문의** book@book.co.kr

작가 연락처 문의 ▸ ask.book.co.kr

작가 연락처는 개인정보이므로 북랩에서 알려드릴 수 없습니다.

人靜香透

모암문고
Moam Collection
그 시작

모운茅雲
이강호李康灝

중암重岩
이영재李英宰

인정향투

3

人靜香透
인적이 고요한데
향이 사무친다

이용수 지음

 북랩

모암문고 설백지성헌 I 기념관 조감도 1
(지음건축 & OLLA)

모암문고 설백지성헌 I 기념관 조감도 2
(지음건축 & OLLA)

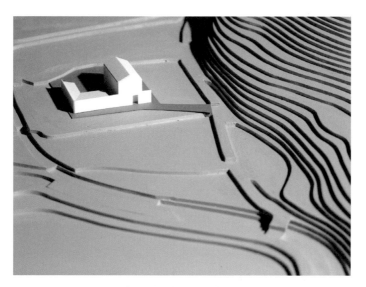

모암문고 설백지성헌 I 기념관 모형
(지음건축 & OLLA)

만시輓詩_사망부思亡父

鬼神茫昧然

天道諒難知¹⁾

好惡與人異

禍福恒舛施²⁾

悠悠此宇宙

脩短同蓧咨³⁾

焉知髑髏樂

不易南面治⁴⁾

1) '귀신에 관하여 까마득히 아는 게 없고 하늘의 도도 진실로 알기 어렵구나'라는 의미
라 할 수 있다.
2) (하늘의 도)는 우리와 달라 좋은 사람을 빨리 하늘로 데려간다는 야속함을 이르는
말이다.
3) 허나 우리가 상상할 수 없을 정도로 무한한 이 우주에 비하면 100년도 살기 어려운
인간 생의, 비교할 수 없을 정도로 짧음을 말하는 것이다.
4) 이처럼 알 수 있는 것이 없기에 죽음이 생의 최고 자리인 제왕의 자리보다 나을 수도
있지 않을까 하는 의미로 '죽음의 슬픔'을 조금이라도 잊고 스스로 위로하려는 의도·
의미라 할 수 있다.

達觀付一莞

浮雲於渺瀰⁵⁾

獨憐名世人

其出每遲遲

契濶數百年

乃得一見之⁶⁾

啊, 平生烟月如一場春夢也.⁷⁾

귀신은 아득하게 어두워 아무 생각이 없고

하늘의 도도 진실로 알기 어렵구나

좋아하고 미워함이 인간과 달라서

화와 복을 항상 거꾸로 베푸네

길고 먼 이 우주에

오래 사나 짧게 사나 하루살이와 같은 것

촉루(해골)의 즐거움이

임금보다 나은지 어찌 알랴

달관으로 한 웃음에 붙이니

뜬구름처럼 아득하기만 하구나

오직 아까운 것은 세상에 이름난 사람은

한 번 나기 매양 더디어

수백 년을 걸려서야

겨우 한 번 볼 수 있다네

아, 평생연월이 한 자락 헛된 꿈과 같구나.

세 해 전 여름, 집안 어른 가친家親께서 돌아가시는 큰일이 있었고, 이 충격으로 어머니 건강도 좋지 않아 걱정이 많습니다. 빨리 건강을 회복하시기를 기도하며 불초자가 부친께 해드리지 못한 효孝를 다하려 노력하려 합니다.

우리는 '망각의 인간(Homo Oblivio)'이고 또 '후회의 인간(Homo Paenitet)'이기에 시간이 흐르면 이 슬픔과 뉘우침 등을 잊고 또 부모님께 소홀하고 효를 다하지 못할 수 있고, 다시 지금과 같은 후회를 하게 될 수도 있습니다. 그렇다 할지라도 이러한 슬픔과 뉘우침 등을 최대한 잊지 않으려 노력하며 살아간다면, 최소한 지금보다는 나은 삶을 살 수 있지 않을까 생각하고 있습니다.

이러한 의미에서, 비단 지금은 고인이 되신 저희 조부모님, 부친뿐 아니라 논문 게재를 허락하여 주시고 책 집필 중 돌아가신 고 박우훈 충남대학교 한문학과 명예교수님을 비롯한 우리 모든 부모님들께, 많이 부족하나마 만시·만장의 음과 운을 빌고 더하여 이 책 첫머리에 실어 바칩니다.[8]

부모님들을 기리는 만시輓時·만장輓章을 지으려 기존 시들을 찾아 살펴보다 필자의 마음을 대변해 주는 만시를 찾아 앞부분의 음과 운을 그대로 차용하였고 마지막 한 줄을 더하여 시를 마무리하였다. 기존의 만시는 조선 전기의 문신 지정止亭 남곤南袞이 동문수학했던 지음 탁영濯纓 김일손金馹孫의 죽음에 지어 올린 시인데, 남곤의 학식과 사유의 깊이를 잘 보여준다 할 수 있다. 『해동잡록海東雜錄』에 원문이 실려 있다.

대한민국의 나아갈 길(The Vision of Korea):
중용中庸의 도道 위에 세워진 대한민국

이번 호『인정향투 3』의 시작은 조금 무거운 주제를 가지고
여정을 떠나보려 합니다.

"대한민국의 나아가야 할 길은 무엇일까?"

위 질문을 화두로 정했습니다. 제 깜냥에 맞지 않는 듯하나
만용으로 나름대로의 한 견해를 제시해보고자 합니다.

사실 2008~2009년 이 주제를 잠시 다뤄볼 기회가 있었습니
다. 당시 썼던 글에 '한류'에 관한 생각 등 새로운 내용을 첨언
토록 하겠습니다.

물질문명과 정신문명의
불균형, 부조화

자, 그러면 "대한민국의 나아가야 할 길은 무엇일까요?" 지금 글을 쓰고 있는 순간에도 자신에게 끊임없이 묻고 있습니다. 생각 끝에 내린 결론은 "'중용의 도'에 근간을 둔 국가의 설립이다"라는 나름의 결론을 내렸습니다. '중용'의 의미는 주어진 상황과 깊이의 차이에 따라 다양하게 해석될 수 있지만 그 근본적인 의미는 '한쪽으로 치우침이 없다'라는 의미로 보는 것이 타당하다 생각하고 있습니다.

18세기 중엽 산업혁명을 시작으로 급격한 산업화 및 근대화 과정을 겪으며 우리 사회는 변화하여 왔고, 이러한 산업화와 근대화는 우리의 사회구조 및 삶의 방식을 비롯하여 자본주의 경제체제를 확립시키는 등 전반적인 상황에 일대 변혁을 가져오게 되었습니다. 과학기술의 발전과 자본주의 경제체제의 확립은 우리의 생활을 물질적으로 크게 향상시켰고 우리 사회의 발전에 분명히 지대한 공헌을 하였습니다.

하지만 이러한 순기능 이면에 빈부격차의 심화, 심각한 환경문제, 인간성과 도덕성이 상실되고 "돈이면 다 된다" 하는 '황금(물질)만능주의'가 만연하는 등 현대사회에 새로운 문제점들이 많이 나타나고 있다고 할 수 있습니다.

또 이러한 문제점들은 물질적인 가치와 이로움의 중요함이 점점 더 중시되는 현대사회에서 시간이 지남에 따라 더욱 심화될 것이고 이 문제들로 인한 2차, 3차적 문제들이 끊임없이 생겨날 거라 생각됩니다.

물론 사회가 산업화, 근대화 과정을 거치며 발생되는 위와 같은 문제점들은 어제오늘의 이야기는 아닙니다. 어찌 보면 자본주의의 역사는 산업혁명 당시 그 발생에서부터 현재까지 그 기본적인 틀을 유지하며 파생되어 나오는 문제점들을 해결하기 위해 변화에 변화를 거듭하며 발전해 왔다고 말할 수 있습니다.

그렇다면 이 문제점들을 야기하는 근본적인 원인은 무엇이며, 문제들을 보다 근본적으로 해결할 수 있는 방법은 무엇일까요?

위와 같은 문제점들이 야기되는 보다 근본적인 원인에는 많은 요인들이 있겠지만 필자의 견해로는 '물질문명'과 '정신문명'의 불균형, 부조화가 그 주요 원인 중 하나라고 생각합니다. 사회가 물질적으로 발전하면서 우리는 우리 자신을 돌아볼 수 있게 해 주고, 삶의 기본적 방향과 근간을 제시하여 주는 정신 문명(인문학, 철학)을 점점 도외시해 왔다 할 수 있습니다.

따라서 이 불균형, 부조화 현상에 변화를 주어 조화롭게 균형을 맞추어 주면 대부분의 문제들이 해결될 수 있을 것이라 생각합니다.

이번 호 『인정향투 3』의 시작에서 필자는 현대사회의 근본적인 문제점들을 해결하기 위한 방법으로 모든 분야에서 균형 잡힌 사회를 위한 '인문학'의 필요성과 당위성을 말하려 합니다. 이전에 '인문학의 정의'를 말한 부분과 겹치는 부분이 있지만, 이번 글은 앞서 설명했듯이 현대사회에서 나타나고 있는 문제점들에 관한 해결 방법의 시각에서 인문학이란 무엇이며 인문학을 우리가 왜 배워야 하는지 그 필요성을 언급하고, 인문학에 기반을 둔 새로운 한국형 경영학석사(MBA PROGRAM) 과정, 의학전문대학원(MEDICAL SCHOOL), 법학대학원 과정(LAW SCHOOL) 등을 비롯한 전반적인 교육 체계와 또 우리 연예계 인재들에 의한 '한류'에 관한 개인적 생각 및 의견과 작은 제안들로 글을 마무리하려 합니다.

또한 필자는 본 PREFACE에서 일체의 각주 등을 생략하려고
합니다. 필자의 생각으로 이번 『인정향투 3』의 서두에 '우리
대한민국의 나아갈 길'에 대한 기본적인 큰 생각과 계획을 밝
히는 것이 적절치 않을까 하는 생각 때문입니다.

인문학이란 무엇이고
현대사회의 문제점들에 해결책이 될 수 있을까?

필자의 대답은 간단히 "될 수 있다"입니다. 이전에 언급했던 것과 같이, 사실 이 질문은 너무 방대하여 간단히 답할 수 없을 뿐 아니라 세상에 존재하는 모든 질문들과 마찬가지로 질문에 대한 절대적 진리나 정답이 있을 수 없다고 생각하고 있습니다. 하지만 그 정의를 알아보기 위하여 먼저 그 사전적 의미에 그 근본을 둔 뜻을 알아보면 다음과 같이 간략하게 설명할 수 있습니다.

"인문학이란 철학, 문학, 언어, 예술, 역사, 종교 등을 연구하는 학문이다."

하지만 아직도 그 정의가 모호합니다. 한자 자체로 그 의미를
살펴보면 좀 더 명확해집니다. '인人' 인간 자체 혹은 인간에
관한, '문文' 글에 관한 연구로 볼 수 있습니다. 이는 인문학의
영문 표기 'Humanities'에서도 확인할 수 있습니다.

필자의 이해로 인문학은 인간, 즉 우리 자신에 관한 학문이라
생각합니다. 즉, 인간(인류)의 기원, 인간의 본성 등을 연구하
는 것을 시작으로 하여 인류가 살아온 흔적, 남긴 글 등의 연
구를 바탕으로 자신의 근간을 세우고 "어떻게 인생을 살아야
하는가?"라는 큰 질문에 방향을 제시해 주는 학문이라 할 수
있을 것 같습니다.

그리고 모든 분야에서와 마찬가지로 '철학'이 인문학의 근간을 이루며, 철학을 근본으로 한 인문학적 전통은 동양과 서양이 크게 다르지 않다고 생각하고 있습니다. 사실 이 세상에 존재하는 모든 것들은 철학 위에 서 있으며 우리 모두는 각자 자신의 사상을 가지고 있는 잠정적인 철학자입니다. 모든 학문 분야에 있어 교육 시스템의 마지막 학위가 철학박사학위(Philosophy Doctor)인 것은 결코 우연이 아닙니다.

그렇다면 인문학이 우리에게 왜 필요할까요? 인문학의 필요성을 언급하기 전에 먼저 현대사회에서 인문학의 중요성이 점점 줄어들게 된 이유를 알아보는 것이 필요할 것 같습니다. "왜 인문학의 중요성이 현재 사회 구성원들로부터 멀어지고 현 시점에 점점 퇴색되어 가고 있는 것일까요?"

그 대답은 의외로 간단하게 설명될 수 있습니다. 인문학을 공부하는 것 자체로 돈이 되기 힘들기 때문이라 생각합니다. 물론 이것만이 원인은 아닐 겁니다. 이전보다 많이 나아졌다고 생각하지만, 아직도 현 인문학자들이 인문학을 현재의 상황에 맞게 재해석하고 적용하는 과정을 통하여 현 사회 구성원들과의 소통을 모색하는 등의 노력이 부족했다고 생각합니다. 이 점에 있어서는 먼저 현 인문학자들의 자기성찰이 필요하다 생각하고 있습니다.

앞 서론 부분에서 언급했던 것처럼 우리 사회는 근대화 이래로 점점 물질적 가치와 이로움이 중요해지면서 도덕성, 윤리성 등 자신의 근간을 세우고 성찰하는 인문학적 전통의 귀중함을 점점 잃어 왔다고 생각합니다.

앞서 잠시 언급했지만, 현대사회에서 인문학 자체로는 기회가 극히 제한되어 있는 '가르치는 일' 외에 물질적 이익을 만들어 낼 수 있는 일이 많지 않습니다. 이러한 이유로 그 중요함에도 불구하고 인문학이 한 국가의 구성원(국민, 학생 등)들로부터 외면당하고 재화, 이윤 추구가 용이한 학문 분야(경제, 경영, 법학, 의학, 과학 등)로 몰리게 되는 불균형을 낳게 되었다 할 수 있습니다.

이러한 불균형은 인문학에 기본을 둔, 올바른 윤리적 가치판단 능력 등을 퇴색시켰습니다. 불법적으로, 혹은 법의 테두리 내에서도 오로지 물질적 이윤 추구만을 그 목적으로 하게 되니 이로 인한 사회적 부작용과 문제점들이 증가하고 있다고 생각합니다.

여기서 한 가지 더 말씀드리고 싶은 점은 인문학을 공부하는데 있어 학점 등을 잘 받기 위한, 즉 지식을 위한 머리로의 공부와 배움이 실천으로 이어지는 마음 공부는 또 다르다는 것입니다.

2008년 미국발 경제 위기의 여파로 우리나라를 비롯한 전 세계의 경제가 심각한 위기에 처했던 사실은 그 좋은 예가 될 수 있습니다. 그리고 이 세계적 위기의 여파는 아직도 남아 있을 거라 생각합니다. 내외신 언론에서 이미 지적한 대로 세계 금융·경제 위기는 금융계 종사자들의 도덕성과 윤리성 결여, 그리고 이로 인해 금융의 본질적 역할을 망각하고 이윤의 극대화만을 추구하려 했던 데에서 그 근본적인 원인을 찾을 수 있습니다.

이러한 문제점들을 치유할 수 있는 근본적인 방법은 앞에서 언급했던 대로 인문학적 성찰을 통한 개개인의 도덕성, 윤리성 회복에 있다고 할 수 있습니다.

비단 경제 분야뿐 아니라 예술을 포함한 모든 분야에서도 마찬가지라고 생각합니다. 오래 전 쓰여 전체적으로 다듬고 바꾸어 쓰는 리프레이즈(rephrase) 작업이 필요하겠지만, 필자의 이전 글을 참조하기 바랍니다[Yong-Su Lee, 「The Final Exit to Reach for the Art」(Chicago: The Art Institute of Chicago, 2004), (Seoul: Sun Publishing Co., 2008), pp. 468~471)].

이외에도 성찰을 통해 자신의 정체성을 찾게 하는 인문학은 복잡한 현대사회를 살아가고 있는 우리들의 각종 스트레스와 정신적 고통을 완화하고 삶의 의미를 찾아 주는 등의 역할을 하여 보다 건전하고 건강한 사회를 만드는 데 도움이 된다 생각하고 있습니다.

우선 교육 분야에 있어서는 우리에게 가장 알맞은 '대학입시제도'의 확립이 가장 시급한 문제라 생각됩니다. 정권이 바뀔 때마다 변하는 대학입시제도가 아닌, 우리 모두 시간을 충분히 가지고 '백년, 천년지대계'의 마음으로 충분한 토의를 거쳐 지속 가능한 대학입시제도를 만들고 확립하는 것이 필요하다 생각됩니다.

이와 관련해 한 가지 강조하고 싶은 것은, 성적뿐이 아닌 학생들의 '인성'이 대학입시의 중요한 기준 중 하나가 되면 좋겠다 생각하고 있습니다. 하지만 또 이 '인성'을 누가 또 어떻게 평가할 것인지 다양한 논의와 합의가 이루어져야 할 것입니다.

또 우리 대학들과 대학원들에서 경영대학원(MBA), 의학전문대학원(MEDICAL SCHOOL), 법학전문대학원(LAW SCHOOL)뿐 아니라 예술 분야를 포함한 우리 모든 학문 분야에 있어서 '인문학', 즉 지식과 머리의 공부가 아닌 마음 공부로서의 인문학 교육을 보다 강화했으면 하는 바람입니다.

현재 우리들 자녀, 학생들이 많이 선택하고 있는 경영대학원 (MBA), 의학전문대학원(MEDICAL SCHOOL), 법학전문대학원(LAW SCHOOL) 중 지금의 4학기제 미국식 경영대학원 프로그램은 경제 위기가 보여주듯 그 한계에 다다랐다고 생각합니다. 특히 경영대학원의 경우 대부분 4학기(2년)제로 이루어져 있는데 이 부분에서 재고가 필요하다 생각되고, 법학전문대학원의 경우처럼 졸업 후 적당한 기간 동안 공적 영역 등에서 업무·실무 등 커리어를 시작하여 보다 다양한 업무·실무 경험, 그리고 무엇보다 '도덕성'을 쌓는 것이 필요하지 않을까 생각하고 있습니다.

위 세 분야뿐 아니라 우리가 공부하고 있는 모든 부분, 분야
에 있어 학생들의 기본 인성 함양을 위한 인문학을 강화하고
또한 우리 각계각층의 다양한 토론과 토의 또 합리적인 수용
과정을 통하여 우리에게 가장 적합한 교육제도를 만들고 정
착시켜 세계 속에 우뚝 서는 대한민국이 되기를 바랍니다.

정책에 관한 한 단상斷想 & 한류

✵ '정책'이란?

먼저 "'정책'의 의미는 무엇이며 흠이나 문제가 없는 '정책'은 만들어질 수 있을까?" 생각해 보았습니다. 이 질문은 필자가 단편적으로나마 '공공정책Public Policy & Administration'을 공부하며 품었던 질문입니다. 먼저 '정책'의 사전적 의미를 알아보면 다음과 같습니다.

"정부·단체·개인의 앞으로 나아갈 노선이나 취해야 할 방침. 그러나 일반적으로는 정부 또는 정치단체가 취하는 방향을 가리킨다. 국가의 정책을 국책(國策)이라고도 부르는데, 오늘날에는 정당을 비롯하여 노동조합이나 경영자단체 및 개인의 정책이라도 그 내용과 성질이 공공적인 것이라면 정책이라고 하며, 미국에서는 이것을 공공정책(public policy)이라 부르고 있다.

정책은 일정한 목표를 합리적으로 추구·실현하기 위하여 불가결한 것으로서 최근에는 컴퓨터의 도입으로 합리적인 장기 정책의 수립이 가능하게 되었다. 외교정책·농업정책·사회정책·노동정책·교육정책이라고 할 경우 국가가 추진하는 것으로 이해되기 쉽지만, 이 경우도 국가의 권력을 현실적으로 담당하는 정부의 정책인 것이며, 의회정치하에서는 정권을 담당하고 있는 정당의 정책인 것이다.

그렇다고 해서 정책이 국가나 정부 등과 같이 권력을 장악하고 있는 경우에만 운위(云謂)되는 것은 아니며, 정권을 담당하고 있지 않은 정당이나 협력단체 또는 개인도 정책을 가질 수 있다. (두산백과사전)"

이 사전적 의미는, "정책이란 정부·단체·개인의 앞으로 나아갈 노선이나 취해야 할 방침이다. 그러나 일반적으로는 정부 또는 정치단체가 취하는 방향을 가리킨다"라고 간단히 정리할 수 있습니다.

그렇다면 아무런 흠이 없는, 완전무결한 '정책'을 만드는 것은 가능한 일일까요?

❀ 완전무결한 '정책'은 가능할까?

현 정부를 포함하여 역대 어느 정부든 마찬가지로 '정책'을 세우고 적용하는 일에 온 힘을 기울이지 않은 정부는 없다고 생각합니다. 하지만 이렇게 세심한 정성을 들인 많은 정책들에 왜 문제가 발생하는 것일까요? '정책'과 그 예들을 공부하면서 필자가 품었던 어리석은 질문들입니다. 그렇다면 과연 완전무결한 '정책'을 입안하는 것은 가능할까요?

이전 정부들에서 교육계의 비리로 나라가 시끄러웠던 적이 있습니다. 정부가 야심차게 정성을 들여 실행한 '입학사정관제'에서도 그 비리의 유착관계가 발견되어 언론과 여론의 뭇매를 맞았습니다.

그런데 과연 교육계의 비리와 입학사정관제에서 나타난 문제들이 정부와 정책만의 잘못일까요?

필자의 생각에 '입학사정관제'는 우리 교육의 많은 문제점들을 해결할 수 있는 훌륭한 제도라 생각하고 있습니다. 물론 미국을 포함한 타국의 사정관제를 그대로 받아들이는 것은 문제가 있고, 타국의 사정관제를 세세히 살펴 그 장점은 취하고 문제가 있는 부분은 우리의 현실에 맞게 수정·보완하여 적용을 하는 작업들이 필요하다 생각하고 있습니다.

이러한 정부정책을 실행하는 과정에서 나타나는 문제점들과, 정책에 부정적인 여론 등을 생각하며 다시 위의 질문이 떠올랐습니다.

"아무런 문제점이 나타나지 않는 완전무결한 '정책'은 가능할까?"

필자의 대답은 "아니, 절대로 불가능하다"입니다. '신'의 존재를 가정한다면(무신론자 분들도 계시기 때문에), '신'이라 하더라도 이러한 정책을 만드는 것은 불가능하다고 생각합니다.

하나의 정책을 입안하기 위하여 사전에 아무리 많은 준비를 하고 수많은 가정과 경우의 수를 따지고 세세히 살폈다 해도 그 실제 실행 과정에서 나타날 모든 문제점들을 예상하고 예방하는 것은 불가능할 것입니다.

각도를 달리해서 아무런 문제가 없는 완전무결한 정책의 입안이 가능하다 가정해 봅니다. 이 완전무결한 정책을 실행하는 과정에서는 아무런 문제점도 발생하지 않을까요?

아니, 반드시 문제점들이 나타날 거라 생각합니다. 왜? 그 이유는 아무리 완전무결한 정책의 입안이 가능하다 할지라도(가능하다 생각하지 않지만) 그 정책을 운용하는 주체가 불완전한 '우리(인간)'이기 때문입니다. 아무리 좋은 정책이라도 그 정책을 실행하는 주체인 우리가 올바르지 못하면 아무 소용이 없다고 생각합니다.

그렇다면 어떻게 하여야 할까요? 앞서 여러 번 말씀드린 대로, 근본적으로(장기적 계획) 이러한 문제점들을 개선하기 위하여 '올바른 인성'을 함양하기 위한 '인문학' 교육 등을 강화하는 것이 필요하고, 중·단기적으로는 현실에서 나타난 문제점들과 그 원인을 파악하여 개선하려는 노력이 필요하다 생각하고 있습니다.

❀ 정책의 이해

이상에서와 같이 '정책'을 입안하고 운용하는 과정에서 나타나는 문제점들은 어쩌면 당연한 것이라 할 수 있습니다. 핵심은 눈앞에 나타난 문제점들이 아니라, 이 나타난 문제점들을 어떻게 현명하게 해결해야 하는가 하는 사안이라 생각합니다.

필자를 포함한 우리 모두가 이러한 점들을 이해하고, 여느 정부의 어떤 정책과 그 실행에 문제들이 발생하였을 때 그 문제점만을 지적하며 비판하기보다 찬찬히 그 문제들을 살피고 수정하여 우리에게 많은 도움이 되는 그런 정책을 함께 만들어 가는 것이 지금 우리에게 절실히 필요한 태도는 아닐까요?

한류의 허상虛像,
그 신기루(mirage)

여러 해 전부터 우리나라 연예계 인재들에 의해 소위 '한류'가 나타나고 있습니다. 이처럼 세계 속에 '한류'라는 바람이 불게 된 것은 여러 기획사들의 아낌없는 투자와 기획 등 피땀 나는 노력이 그 근저에 있기 때문일 거라 생각합니다.

또 국가, 정부의 지원도 그 한 이유가 될 것이라 생각합니다. 그렇다면 이 '한류'를 위시한 우리나라 연예계의 위상은 지속적인지, 우리 사회에 어떠한 영향을 미치고 있고 미치게 될지 의문이 들었습니다.

비단 우리나라뿐 아니라 다른 모든 나라들에서 '연예인'들이 현재와 같은 위상을 가지게 된 것은 비교적 최근이라 할 수 있습니다. 연예인들은 전통적으로 우리나라에서 '딴따라'라 지칭될 만큼 그 위상이 낮았다 할 수 있습니다. 그럼 먼저 '딴따라'의 사전적 의미를 알아보고자 합니다.

딴따라
[비속어] '연예인'을 낮잡아 이르는 말.

¶ 아버지는 배우 가수를 통틀어 딴따라라 불렀고, 무슨 근거로 그러는지 딴따라를 자기만 못한 유일한 직업으로 알고 경멸하는 버릇이 있었다. 『배반의 여름』

_ 네이버 소설어사전

'딴따라'란 위 사전적 정의와 같이 '연예인'을 낮춰 부르는 말이라 할 수 있습니다.

불과 얼마 전만 해도 집안에 연예인을 희망하는 가족 구성원이 있으면 거의 허락을 하지 않고 반대하는 경우가 대부분이었다고 생각됩니다. 그 이유는 무엇이었을까요? 여기에는 여러 가지 이유가 있었겠지만, 연예인으로서 성공할 확률이 낮고 무엇보다 유혹들이 많은 곳이라 난잡한 사생활 등을 걱정했던 것이 큰 이유 중 하나였을 거라 생각합니다. 아마도 이러한 이유들로 불과 십여 년 전만 해도 자아 형성이 부족하고 생각이 상대적으로 여물지 못한 만 스무 살 이하 미성년자들은 공식적으로 연예인이 되지 못했던 것으로 알고 있습니다. 하지만 어떤 이유에서인지 현재 거의 모든 것이 바뀌었습니다. 상전벽해桑田碧海!

현재 연예인들, 특히 몇몇 스타 연예인들의 위상은 상상을 초월합니다. 여러 연예 기획사들을 통해 일일이 헤아리기 힘들 정도로 연예인들이 대거 배출되고 있으며 이에 따라 수많은 텔레비전 연예 프로그램들이 공중파를 통해 그야말로 난무하고 있는 상황이라 할 수 있습니다. 이러한 현재 상황에 대해 더 이상 장황하게 설명할 필요는 없을 거라 생각합니다. 그렇다면 이러한 현실은 과연 정상적이라 할 수 있을까요?

스타, 아이돌 등이 현재 대한민국에서 자라나고 있는 우리 자녀들에게 미치는 영향은 상상을 초월할 정도로 지대하다 할 수 있습니다. 학생들의 1순위 희망이 '연예인'인 상황이 정상적인 걸까요? 겉으로 보여지는 이들의 모습과 그 이면의 모습이 같을까요?

이들이 우리나라 대한민국 학생들이 닮고 싶어 하는, 또 우리 자녀들의 존경의 대상이나 멘토 등이 될 자격이 있을까요? 이들이 대한민국의 셀러브리티로서 현재와 같은 대접을 받고 있는 것이 정상적일까요? 글쎄, 신문 지면이나 방송, 언론 등을 통해 본 이들의 이면은 우리들, 아이들의 생각과 많이 다른 것 같습니다.

필자의 진단으로 위와 같은 대한민국의 현 상황은 '비정상적'이라 생각하고 있습니다. 그러면 어떻게 해야 할까요? 제 나름대로의 해결책을 내놓겠습니다만, 함께 고민하여 보면 좋을 것 같습니다.

이상에서 미약하나마 '대한민국의 나아갈 길'이라는 큰 명제에 대한 나름의 길을 제시해 보았습니다. 본 소고의 서序에서는 급격한 산업화, 근대화 과정을 거치며 나타난 우리 사회의 문제점들을 살펴보고 그 근본적 원인과 해법을 찾으려 노력했습니다. 본론에서는 '중용의 도'에 입각하여 우리 현대사회의 문제점을 해결할 수 있는 해법으로 인문학을 제시하였고, 그 정의와 그 필요성을 알아보았습니다. 또 소소하지만 실질적 정책 제안을 통하여 이론을 실질적으로 적용하려 했습니다.

앞서 살펴보았던 것처럼 실질적으로 우리 사회의 산업화, 근대화는 우리에게 많은 과학적 혜택과 물질적 풍요로움, 생활의 안락함, 편안함을 제공하여 주고 있습니다.

하지만 이러한 긍정적인 부분 이면에 빈부격차, 환경 문제, 인간성 상실, 황금(물질)만능주의의 팽배 등 많은 문제들이 야기된 것도 사실입니다.

그렇다면 과연 "대한민국이 앞으로 나아가고 지향해야 할 길은 무엇일까요?" 필자는 어느 한쪽으로 치우치지 않는 '중용의 도'에 바탕을 두고 인문학적(철학적) 성찰을 통하여 우리의 모든 분야에서 '도덕성'을 회복한다면 우리 현대사회의 많은 문제점들이 해결될 수 있다고 생각합니다. 이로써 대한민국이 세계에 모범이 되는 미래의 중심국가가 될 거라 믿어 의심치 않습니다.

이번 『인정향투 3』에서는 일제강점기와 한국전쟁을 거치면서 상당수 유실되었으나 필자의 조부 모운 이강호(1899~1980), 부친 중암·설백지성헌주인 이영재(1930~2020)를 포함한 선조께서 남겨주신 정신적·물질적 유산 '모암문고茅岩文庫·The Moam Collection'의 법인화 작업, 그리고 이향배(충남대학교 한문학과 교수)와 함께 진행 중인 충청남도 부여·논산 출신 거유 '현산 이현규'의 조명 작업에 따라 소장품 중 「서봉書奉 모운茅雲 이강호李康灝 10곡병曲屛」의 내용과 그 유래를 설명하고, 현산 이현규 관련 작품인 동원 이우영의 「원문노견」대련과 「죽헌거사위공묘갈명」 초고본을 소개하려 합니다.

또한, 현산 이현규와 그 교유관계에 대해 다룬 유일한 논문이
라 할 수 있는 고 박우훈(충남대학교 한문학과 명예교수)의 「현산
玄山 이현규李玄圭의 생애生涯와 교유交遊 ― A Study of Hyeon
San Lee(Pen Name) Hyeon-gyu's Life and Social Intercourse」9)
를 원문 그대로 실어 '현산 이현규'에 관한 독자 분들의 이해
를 돕고자 했습니다. 많은 분들의 관심과 성원을 부탁드리고
싶습니다.

9) 박우훈, 「玄山 李玄圭의 生涯와 交遊 ― A Study of Hyeon San Lee(Pen Name)
 Hyeon-gyu's Life and Social Intercourse」, 대전: 충남대학교 인문학연구 30권 2호,
 2003.

이제 저와 함께 「서봉書奉 모운茅雲 이강호李康灝 10곡병曲屛」을 통하여 '모암문고茅岩文庫·The Moam Collection'의 유래를 살펴보는 것으로 본 여정을 시작하겠습니다. 또 '현산 이현규'의 깊고 넓은 학문 세계를 알아보고 경험해 보는 것으로 이번 노정을 마치려 합니다.

자, 출발해 볼까요?

'모암문고
茅岩文庫·The Moam Collection',
그 시작

모암문고茅岩文庫·

The Moam Collection

이영재李英宰(1930~2020), 호 중암重岩, 설백지성헌雪白之性軒,
설백지성헌雪白之性軒 주인主人

모암문고茅岩文庫·The Moam Collection의 이름의 유래 등을 설명하기 전에 모암문고의 사단법인화 과정에 따른 '법인 설립 동기 및 배경', '법인 설립 목적 및 취지'와 '법인 운영 방안'에 대해 먼저 설명을 드리는 것이 필요할 것 같습니다.

법인 설립 동기 및 배경

급격한 산업화 및 근대화 과정을 겪으며 우리 사회는 변화하여 왔고, 이러한 산업화와 근대화는 우리의 사회구조 및 삶의 방식을 비롯하여 자본주의 경제체제를 확립시키는 등 전반적인 상황에 일대 변혁을 가져오게 되었습니다. 과학기술의 발전과 자본주의 경제체제의 확립은 우리의 생활을 물질적으로 크게 향상시켰고 우리 사회의 발전에 분명히 지대한 공헌을 하였습니다.

하지만 이러한 순기능 이면에 빈부격차의 심화, 심각한 환경문제, 인간성과 도덕성이 상실되고 "돈이면 다 된다" 하는 '황금(물질)만능주의'가 만연하는 등 현대사회에 새로운 문제점들이 많이 나타나고 있다고 할 수 있습니다.

또 이러한 문제점들은 물질적인 가치와 이로움의 중요함이 점점 더 중시되는 현대사회에서 시간이 지남에 따라 더욱 심화될 것이고 이 문제들로 인한 2차, 3차적 문제들이 끊임없이 생겨날 거라 생각됩니다.

물론 사회가 산업화, 근대화 과정을 거치며 발생되는 위와 같은 문제점들은 어제오늘의 이야기는 아닙니다. 어찌 보면 자본주의의 역사는 산업혁명 당시 그 발생에서부터 현재까지 그 기본적인 틀을 유지하며 파생되어 나오는 문제점들을 해결하기 위해 변화에 변화를 거듭하며 발전해 왔다고 말할 수 있습니다.

그렇다면 이 문제점들을 야기하는 근본적인 원인은 무엇이며,
문제들을 보다 근본적으로 해결할 수 있는 방법은 무엇일까요?

위와 같은 문제점들이 야기되는 보다 근본적인 원인에는 많은
요인들이 있겠지만 필자의 견해로는 '물질문명'과 '정신문명'
의 불균형, 부조화가 그 주요 원인 중 하나라고 생각합니다.
사회가 물질적으로 발전하면서 우리는 우리 자신을 돌아볼 수
있게 해 주고, 삶의 기본적 방향과 근간을 제시하여 주는 정신
문명(인문학, 철학)을 점점 도외시해 왔다 할 수 있습니다.

따라서 이 불균형, 부조화 현상에 변화를 주어 조화롭게 균형
을 맞추어 주면 대부분의 문제들이 해결될 수 있을 것이라 생
각합니다.

법인 설립 목적 및 취지

사단법인 모암문고茅岩文庫·The Moam Collection의 설립 취지는 다음과 같습니다.

정신문명과 물질문명이 균형을 이루지 못하고 있는 현대사회에서 우리 선조들의 지혜와 혼이 담긴 소장품에 담겨 있는 의미와 뜻을 오롯이 밝혀 연구하고 출간 및 발표하여 우리나라 국민뿐 아니라 세계인들에게까지 그 거룩한 의미들이 퍼지도록 하여 정신문화와 물질문화가 균형을 이루는 것의 중요성을 모든 사람들에게 알리고, 우리나라의 사상적 전통의 바탕을 이루고 있는 '홍익인간'의 정신을 널리 알리는 것입니다.

이처럼 인류의 정신문화와 물질문화의 균형이 이루어지면 현재 현대사회에 나타나는 많은 문제들이 근본적으로 해결될 수 있다고 생각합니다.

법인 운영 방안

법인은 기본적으로 집안 어른들의 유지를 받들어 남겨 주신 정신적·물질적 유산들을 보존, 연구, 발표할 것입니다. 앞서 2회 출간했던 모암문고의 연속 간행물 『인정향투』 시리즈를 연 1회 출간하여 법인 회원들뿐 아니라 일반 대중들에 보급하고, 법인 소장품들을 기반으로 연관된 작품들까지 연구·발표하는 '학술대회'를 관련 전시와 함께 개최하려 계획하고 있습니다. 학술대회(온, 오프라인)를 위하여 여러 학자, 연구자, 학생들을 초청하여 알리고 발표자들의 연구논문을 모아 '학술대회 논문집'을 발간할 예정입니다. 또한 관련 전시장과 협업하여 관련 작품들을 모아 전시를 개최하고 '전시도록'을 발간할 예정입니다.

궁극적으로 사단법인 모암문고의 기념 전시장을 마련하여, 학술대회 관련 전시뿐 아니라 소장품들의 상설 전시도 계획하고 있습니다.

많은 부족함이 있겠지만, 사단법인 '모암문고(http://www.moamcollection.org)'의 설립 목적과 취지에 공감하는 많은 독자분들의 관심과 성원을 당부드리고 싶습니다.

이름의 유래

본래 『인정향투 3』의 주제를 '사군자'로 하려 했으나, 집안에 큰일이 있었고 지금도 그 여파가 상당하다 할 수 있을 것 같습니다. 이러한 연유로 이번 호의 주제를 '모암문고茅岩文庫·The Moam Collection, 그 시작'으로 정했습니다. 『인정향투 3』의 이번 호가 독자 분들께 또 그 마음들에 어떻게 닿을지 모르겠으나, 제 글을 통하여 우리 부모님들께서 얼마나 소중하고 중요한 분들인지 조금이라도 느끼시면 좋겠다 생각하고 있습니다. 선조 분들께서 부모님 상을 당하셨을 때 왜 움막 등을 짓고 3년 시묘살이를 하셨는지 몸으로 절절히 느끼고 있습니다.

人扔手迹

秋文

차례

III
현산玄山 이현규李玄圭의
생애와 교유交遊 101

IV
「죽헌거사위공묘갈명竹軒居士魏公墓碣銘」
초고본 157

V
「원문노견遠聞老見」대련 169

I

작품 소개

담원 정인보, 「서봉書奉 모운茅雲 이강호李康灝 십곡병十曲屏」, 지본수묵, 각 139×35cm, 1943~1944, 모암문고茅岩文庫·The Moam Collection

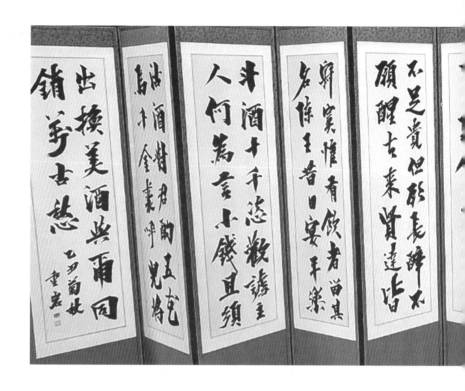

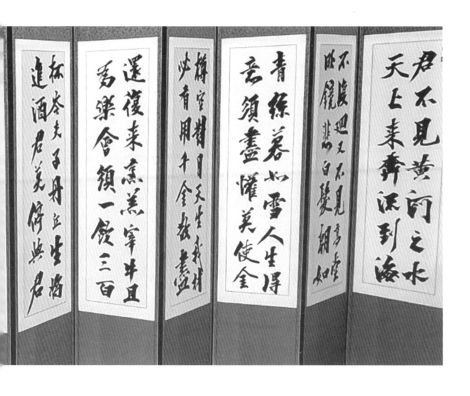

중암·설백지성헌주인 이영재, 「장진주將進酒 십이곡병十二曲屏」, 지본수묵, 각 186×45㎝,
1985, 모암문고茅岩文庫·The Moam Collection

音不得致力於學雖債家稍問廩不窨倘亦堂□□ 至戒□
襄乃特齋積書延文雅甚相湯灌宗族卿邦苟有文行曰苜意歇
按有道若艾老病不能身莫戒致書請益遺子弟受業好學
之勤終老不衰也喜栽竹撥匪万年扁所居曰竹軒賦詩以寓意同
好多和之者竹外雜植松檜梨栗來柘梣米邨園窈窕阿閣饒桃
至者其弦莫其幽趣焉居不不喜飮而客至設酒盡歡不倦人服
其雅量過忌齋沐食素致誠如在既痤疾不得躬祭則盟嗽
燃燈正史事畢餕至具衣巾疾革言不及他恨先碣有未及
竪戒子孫致孝奉先而己嗚呼若居士可謂篤愼質行君一
于癸居士生以哲宗辛酉三月二十六日壽八十三以癸未七月二

十九日卒蒌德飛高東山燈養原族姻知舊操文僧哭
者百餘人配南平文夫人龜鈜女先居士卒墓同燈壬原以
男大良平良平良遠詞叔父右三女靈光金衙植海南君在
娷水原白明善大良昌男奎煩福煩世頌曾玄繁万縣大良
以状幷書使奎頌來求銘甚墓道禮墊不得辭授状■序之系以

駱銘曰
有嵶泉石橫書盃室曰首休；趍義若渴者宿趍之如膠投漆
有承翼三章教勿越天冠之麗岡窅蚪屈有新堂斸松檜薈
蔚李孫百世戴薦芬苾來求我銘雄賢

丙戌孟夏上浣　　　龍仁李玄圭　撰

현산 이현규, 「죽헌거사위공묘갈명竹軒居士魏公墓碣銘」, 지본수묵, 80×30cm, 1946,
모암문고茅岩文庫·The Moam Collection

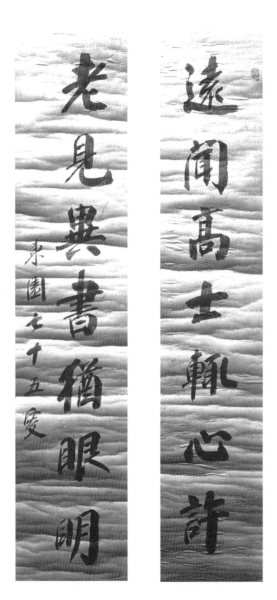

동원 이우영, 「원문노견遠聞老見」대련, 지본수묵, 각 185×32㎝,
모암문고茅岩文庫·The Moam Collection

Ⅱ

「서봉書奉 모운茅雲
이강호李康灝 10곡병曲屛」과
「장진주將進酒 12곡병曲屛」

본격적인 여정을 시작하기 전에, 먼저 어떻게 '모암문고茅岩
文庫·The Moam Collection'라는 이름이 본 컬렉션의 호칭이 되었는
지 알아보고자 합니다. 이를 위해선 먼저 컬렉션 중 한 작품
인「서봉書奉 모운茅雲 이강호李康灝 10곡병曲屛」과「장진주將進
酒 12곡병曲屛」에 관하여 살펴보아야 합니다.

서봉書奉 모운茅雲 이강호李康灝 10곡병曲屏

✕✕✕✕✕

정인보鄭寅普1), 「서봉書奉 모운茅雲 이강호李康灝 10곡병曲屏」, 지본수묵, 각 139×35㎝,
19452), 모암문고茅岩文庫·The Moam Collection

(고전번역원 오세옥 선생님 탈초·해석: 해제 이용수)

1) 정인보(1893~1950), 한학자·역사학자. 양명학 연구의 대가였으며 한민족이 주체가
 되는 역사 체계 수립에 노력한 역사학자였다. 저서『조선사연구』,『양명학연론』이 있
 다. 국학대학의 초대 학장을 지냈다(https://terms.naver.com/entry.naver?docId=11
 40715&cid=40942&categoryId=33384 - 두산백과).
2) 1943년 혹은 1944년으로 생각되나 확인이 필요하다.

1.

世風滔滔降 세상 풍조 점점 나빠지니

傾懷溯前昔 마음 돌려 지난날 회상하네

湖鄕詩禮古 호향3)은 시와 예가 예스러워

先正尙遺跡 선정의 가르침 아직 남아 있네

驅車論山道 수레4) 달려 논산 길로 가자니

四望萬山碧 사방으로 일만 산이 둘러 있네

片片秋雲行 편편히 가을 구름 떠가니

3) 충청도.
4) 자전거일 가능성이 크다.

2.

俯仰生怵惕 올려다보매 처량해지네

儒術盛淵源 유학[5]은 연원이 성대하고

貞素標矜式 곧은 성품은 모범이 되네

初六藉白茅 초육은 흰 띠풀을 깔았으니[6]

我潔逈的皪 고결함이 멀리서도 또렷하네

淸極光旁射 맑음이 지극하여 빛이 사방 퍼지니

人瞻千仞壁 사람들이 바라봄에 천길 벽이로세

淡然如無有 담담하여 있어도 없는 듯한데

5) 유도, 유술, 유학의 도: 전주 이 강자 호자 조부님 집안 유술의 연원이 성대함을 말한 것.

6) 초육은…깔았으니: 『주역(周易)』 「대과괘(大過卦)」에 "초육은 깔되 흰 띠풀을 사용함이다[初六 藉用白茅]" 한 데서 나온 말이다. 띠풀을 사용하여 물건 아래에 깔아 놓는 상이니, 지극하게 공경하고 삼가는 것이다. 사람이 이처럼 행하면 편안함을 보존하여 허물이 없게 된다는 뜻이다. 세상에 나서지 않고 지극히 삼가는 선비의 생활을 말한 것이다.
초효는 "흰 띠풀을 까니 허물이 없다"라고 묘사되어 있는데, 음효로서 겸손함을 상징하는 손괘(巽卦)의 맨 아래에 처하고 있음으로 지나치게 겸손하고 신중하지만 이것이 잘못은 아닌 것이다.
初六 藉用白茅니 无咎하니라(자용백모 무구).
초육은 자리를 까는 데 흰 띠를 쓰니 허물이 없느니라(약하고 어려운 초육이 제사를 지내러 산에 갔는데 흰 띠를 깔고 제물을 놓는 정성을 드리니 어찌 허물이 있겠는가).
상전: 상전에 이르길 흰 띠풀로 자리를 깐다는 것은 부드러운 것이 아래에 있음이라.
誠心禱天 可免其厄 重力扶身 興家之策.
성심으로 기도하면 그 액운을 면하고 힘써 몸을 부양함은 집을 부흥하는 방법이라.
밑바탕을 충실히 정돈하여 신중을 기해야 한다.

3.

藤蘿道彌積 등넝쿨 아래 도가 갈수록 쌓이네

尼山芝草長 니산[7])에는 지초 잘 자라고

巖扃重邦國 바위 문은 나라를 굳게 지키지[8])

渺渺那可接 아득히 머니 만나볼 수가 있을런지

後學歎靡適 후학들은 뒤따르지 못해 탄식하네

心事誰與盡 심사를 누구와 다 풀꼬

佇立陽烏昃 우두커니 서있자니 해 기우누나

中吉舊要在 중길[9])이라 예전 기약이 있었는데

7) 논산의 옛 지명(http://100.daum.net/encyclopedia/view/14XXE0044544). 니추
산, 공자의 부모가 이곳에서 기도를 한 후 공자를 얻었다고 하여 공자의 이름을 '구
(丘)', 자를 '중니(仲尼)'라고 하였고, 후손들은 이 산을 '니산(尼山)'이라고 부르게 되
었다(http://terms.naver.com/entry.nhn?docId=1205933&cid=40942&category
Id=33359).

8) 바위 문은…지키지: 바위 문도 은사가 거처하는 곳으로, 나라를 지킬 중한 인물임을
비유한 말이다.

9) 중길은…되었네: 중길은 『주역(周易)』 「송괘(訟卦) 괘사(卦辭)」에, "송은 성실함이 있
으나 막혀서 두려우니, 중도(中道)에 맞으면 길하고 끝까지 함은 흉하다[訟 有孚窒惕
中吉終凶]"라고 한 데서 나온 것이다. 계손(雞黍)의 벗은 진정으로 자신을 알아주어
죽음도 함께할 수 있는 참다운 벗을 말한다. 후한(後漢) 범식(范式)이 장소(張劭)와
헤어질 때, 2년 뒤 9월 15일에 시골집에 찾아가겠다고 약속을 하였으므로, 그날 장소
가 닭을 잡고 기장밥을 지어 놓고는[殺雞作黍] 기다리자 과연 범식이 찾아왔으며, 또
장소가 임종(臨終)할 무렵에, "죽음까지도 함께할 수 있는 벗을 보지 못하는 것이 한
스럽다[恨不見死友]"라고 탄식하면서 숨을 거두었는데, 영구(靈柩)가 꼼짝하지 않다
가 범식이 찾아와서 위로하자 비로소 움직였다는 고사가 있다(後漢書 卷81 獨行列傳
范式). 여기서는 난세의 어려움을 잘 피해 서로 만날 기약이 있었는데, 결국 이별 혹
은 사별로 만날 수 없게 된 벗을 그리워하는 말인 듯하나 분명하지 않다.
訟, 有孚窒惕 中吉終凶 利見大人 不利涉大川.
송, 성심으로 경각심을 가져야 하니, 중도를 따르면 길하나 끝까지 다투면 흉하다. 대
인의 덕을 따라야 하고, 대천을 건너는 것은 이롭지 못하다(대천을 건너는 것은 험한
송사를 끝까지 밀어 붙이는 일임).
訟: 참과 거짓(曲直)이 갈등을 빚는 것이 다툼인데 힘으로 다투는 것은 爭이고, 말로

다투는 것은 訟이다(죄로써 다툼은 獄이고 재물로써 다툼은 訟이다 - 爭罪曰獄, 爭財曰訟: 周禮·地官). 또한 서괘전에서는 음식에는 반드시 다툼이 있다(飮食必有訟) 하였으니 "사람은 재물 때문에 죽고 날짐승은 먹을 것 때문에 죽는다(人爲財死, 鳥爲食亡)"라고 한 것은 이를 두고 한 말이니, 재물은 항상 이를 탐하는 자들 간에 이익을 상충하게 하므로 다툼의 빌미가 된다. 그러므로 不親이다(訟不親也: 雜卦傳).

有孚窒惕: 성심으로 두려워하는 마음(경각심)을 가진다. 窒惕은 恐懼(畏懼: 두려워하다)함이다. 공자는 미워하는 사람에 대하여 네 가지 유형을 들어 말한 바 있다. "남의 단점을 말하는 자를 미워하며, 아래에 있으면서 윗사람을 비방하는 자를 미워하며, 용맹은 있으나 예법이 없는 자를 미워하며, 과감하기만 하고 융통성이 없는 자를 미워한다(惡稱人之惡者, 惡居下流而訕上者, 惡勇而無禮者, 惡果敢而窒者, 論語)"라고 하였다. 여기에서 네 번째인 "과감하기만 하고 융통성 없이 꽉 막힌 사람"이 곧 도무지 통하지 않는 자(窒人)이다. 꽉 막혔다는 것은 남의 말에 귀를 기울이지 않는 외골수라는 뜻이고, 과감하다는 것은 자신이 알고 있는 것만을 전부로 생각하여 사리를 잘 분별할 줄 모르고 망동하는 행위를 의미한다. 즉, 성찰하지 않는 사람, 남의 이야기를 들을 줄 모르고 귀를 막은 사람은 매사가 다툼으로 이어질 개연성이 많다. 이 모두가 하늘의 두려움을 모르기 때문에 나오는 행실인 것이다.

中吉終凶: 두려움과 조심성 있는 마음을 가지고 중도를 따르면 길하고 끝까지 다투면 흉하다. 마음속에서 曲直이 서로 상반되어 갈등을 일으키는 가운데 스스로 중도를 취할 수 있다면 사심이 작용하지 않아 어느 한 편에 치우침이 없게 되므로 길하다. 여기에서의 中은 中正의 의미보다는 문맥상 終凶과 연계되는 문구로 보면 "원만히 중도에서 화해하다(中和)"라는 의미가 될 것이다. 즉, 대외적으로 송사를 끝까지 밀고나가서 終凶에 이르기 전에 중도에서 상호의 신의를 바탕으로 원만하게 화해하면 길하다는 뜻이 옳을 것 같다. 뒤따르는 利見大人은 中吉과 연결되고, 不利涉大川은 終凶과 연결된다.

4.

鷄黍欵遠客 참다운 벗[10]은 멀리 객이 되었네

板閣張蠟火 판각에서 촛불을 켜고

凉進窓四闢 서늘한 네 벽 창가에 나아가네

語笑歡不勝 담소하며 즐거움이 그지없어서

雲端指皓魄 구름 끝에 달을 가리키네

遏弦彩下燭 걸린 화살 촛불 아래 어른거리고

露氣橫練白 이슬 기운 흰 비단처럼 뻗어 있네

列坐前軒久 나란히 난간 앞에 오래도록 앉아서

10) 단재 신채호인 듯하나 확인이 필요하다.

5.

輪寫罄胸臆 심중 회포 남김없이 털어내네

演儀及史籍 연의 및 사적과

近聞到往識 근래부터 지난 지식에까지

出言永無閡 말하면 길이 막힘이 없으니

何異連筋脈 근맥 이어지는 게 어찌 괴이하랴

慷慨或於邑 강개한 사람 더러 고을에 있어

抵掌等晨隔 맞장구치며 새벽을 건너뛰네

信宿意未衰 이틀 묵어도 뜻이 쇠하지 않으니

6.

陳書問酒炙 글을 써서 술과 안주를 구하네[11]

最喜雅輪扶 무엇보다 우리 학문 부지하는 것 기쁘고

珍重見卓礫 진중하여 탁월한 빛을 보이네

一道夐絶甚 한 가지 도[12] 매우 아득하게 높으니

綺霞暎五色 비단 안개 오색 빛에 비치네

獨往菩薩苦 유독 보살의 고행 길에 갔다가

今朝不待覓 오늘 아침 바로 돌아왔다네[13]

評圈驚老眼 논하는 글이 노안을 놀래키니

11) 이 부분 내용으로 미루어 3~4일 머무신 것으로 추정되는데 확인이 필요하다.

12) 서화감정.

13) 이 부분 해제는 꺼려진다. 조부께서 논산에 머무실 때 서화감정과 자문 요청 등으로 댁에 일 년에 한두 번 오셨다 한다. 담원 선생님과 만나시기 위하여 당일 아침 논산에 도착하셨는데 당시 여정이 고되었던 듯하다. 이 여정을 담원 선생님께서 '보살의 고행 길'로 묘사하신 것이다. 일제강점기, 정직함, 서화감정 실력 등으로 특히 일본 분들이 조부께 서화감정과 자문을 많이 구하셨다고 알고 있다. 진짜를 가짜라고 할 수 없지 않나? 비난 받을 수도 있겠지만 개인적인 생각으로 일본에 있으니 더 잘 보관되어 올 수 있지 않았을까 생각한다.

7.

抃蹈不自抑 너무 기뻐 진정이 안 되네

談及古書畵 얘기가 옛 서화에 미쳐서

玄齋何�336 현재의 그림 어찌 그리 기걸찬지[14]

長幅有偉作 긴 화폭에 위대한 작품을 남기고

春村訪隱宅 봄 맞은 마을로 은자 집을 찾아가네

厓巖斧劈峻 언덕 바위 깎아지른 듯 가파르고

淚流怒相激 줄줄 흐르는 시내 노하여 서로 부딪치네

長楊掃草岸 긴 버들가지 풀 언덕을 쓰는데

14)　Yong-Su Lee, Art museums - Their History, Present Situation and Vision: The Case of the R.O.K(Chicago: The Art Institute of Chicago, 2007), p. 63, 각주 105.

8.

盤陀渡口石 편편한 바위 나루 입구에 자리잡았네

一老杖過眉 한 늙은이 지팡이 짚고 지나는데

翛翛若自得 태연하게 스스로 자득한 모양새일세

觫角牛頭回 굽은 뿔의 소 머리 돌리니

牧豎引在搤 소 치는 목동이 고삐를 손에 잡고서

擧手指有處 손을 들어 가리키는 곳은

香雪烘爐夕 눈송이 날리고 화롯불 타는 저녁이더라

錯落群木暗 들쭉날쭉한 뭇 나무들 어둡고

9.

奇松屈更直 기이한 소나무 굽고 곧고 하네

聞言興已發 듣다보니 흥이 이미 일어

那得展一覿 어찌하면 펼쳐서 한 번 볼까

曛黃方促膝 황혼녘에 한창 무릎 가까이 하네[15]

跫音動山寂 발자국 소리 적막한 산을 울리고

欣然逢二客 반갑게 두 손님을 맞이하여

手携此眞蹟 손을 끌어 이 진적을 보여주네

自愧鹵莽者 어리석음 스스로 부끄러운데

江湖不捐擲 강호는 나를 저버리지 않았다네[16]

조부께서 담원 선생님과 지기 윤석오 선생님께 현재 그림을 설명하니 더 자세히 듣고 싶어 무릎을 맞대듯 가까이 하셨다는 내용이다.

16) '강호'는 한자는 다르지만 조부 함자이다. 담원 선생님께서 동음이의 한자를 차용하여 조부 함자를 넣어 시를 지으신 듯하다. 중의법.

10.

君家吾所諳 그대 집을 내가 아는데

茅村聞隱德 초가 마을에 숨은 덕 소문 났네

摳衣事美翁 학생들 모여들어 미옹을 섬김에

碩人操履飭 석인[17)]이 올바른 가르침 잡아 주네

見君感百端 그대를 봄에 온갖 감회가 일어

鬢眉想來歷 귀밑머리 내력을 상상해 보네[18)]

拉雜因成詩 잡난스럽게[19)] 시 몇 구절 이루었으니

無謂能染墨 문필 잘한다고 말하지 마소

17) 석인(碩人)은 현인이나 덕이 높은 사람이라는 뜻이다. 『시경(詩經)』「위풍(衛風) 고
반(考槃)」의 "산골 시냇가에 움막이 있나니, 현인의 마음이 넉넉하도다[考槃在澗 碩
人之寬]"라 한 데서 나온 말로, 고반 시는 산림에 은거하는 현자의 즐거움을 노래한
것이다.

18) 어떻게 지금까지 살아왔는지 그 인생 내력을 상상해 본다는 내용이다.

19) 두서없이, 생각나는 대로, 즉흥적으로, Impromptu.

書奉 茅雲[20]

李兄 雅正

薝園

모운(茅雲) 이형(李兄)께 써서 올리니

바로잡아 주십시오.

담원(薝園)

이 십곡병 중 마지막 폭을 살펴보면,

[20] '모운'이라는 호를 써서 주다.

'서봉書奉 모운茅雲 이형李兄 아정雅正 담원薝園'이라 적혀 있음
을 알 수 있습니다. 그리고, 이영재(1930~2020) 작 「장진주 12
곡병」 중 마지막 장 끝부분을 살펴보면,

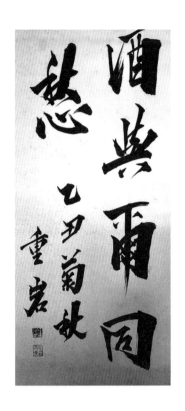

작가가 작품 후 '중암重岩'[21])이라 관서한 것을 볼 수 있습니다. 집안 여러 대에 걸쳐 전하여 온 작품들이지만 조부 이강호와 부 이영재 대에 본격적으로 수집되어 콜렉션의 이름이 조부 이강호 호 '모운'의 앞자 '모'와 부 이영재 호 '중암' 중 뒷자 '암'을 따 '모암문고茅岩文庫·The Moam Collection'가 되었습니다.

21)　작가 이영재李英宰(1930~2020)가 초기부터 사용했던 아호.

장진주將進酒 12곡병曲屏

✕✕✕✕✕

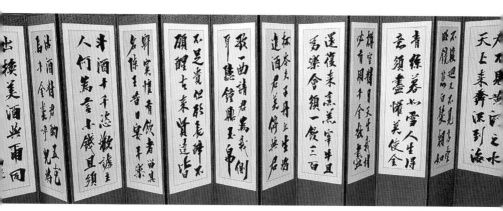

중암 이영재Lee, Young-jae(1930. 8. 2~2020. 7. 26), 「장진주Jang-jin-ju 12곡병」,
한지에 먹ink on Korean paper, 1985, 모암문고茅岩文庫·The Moam Collection

將進酒 장진주[22]

君不見 군불견

黃河之水天上來 황하지수천상래

奔流倒海不復回 분류도해불부회

君不見 군불견

高堂明鏡悲白髮 고당명경비백발

朝如靑絲暮成雪 조여청사모성설

人生得意須盡歡 인생득의수진환

莫使金樽空對月 막사금준공대월

天生我材必有用 천생아재필유용

千金散盡還復來 천금산진환부래

烹羊宰牛且爲樂 팽양재우차위락

會須一飮三百杯 회수일음삼백배

岑夫子, 丹邱生 잠부자, 단구생

將進酒 장진주

杯莫停 배막정

與君歌一曲 여군가일곡

請君爲我傾耳聽 청군위아경이청

鐘鼓饌玉不足貴 종북찬옥부족귀

22) 중국 한대부터 전해져 온 고취곡사鼓吹曲辭 중 하나로, 우리에게 중국 당唐대 시선
詩仙이라 불린 이백(701~762)의 시로 많이 알려져 있다. 전통적 '권주가'이나 이백이
이 시를 읊었던 시대적 상황을 반추해 보면 이 시가 그냥 단순한 '권주가'는 아님을 알
수 있다. '장진주'를 '술을 올리며, 술을 올리다' 등으로 대개 해석을 하는데, 이는 정확
치 않은 것 같다.

但願長醉不用醒 단원장취불용성

古來聖賢皆寂寞 고래성현개적막

惟有飮者留其名 유유음자류기명

陳王昔時宴平樂 진왕석시연평락

斗酒十千恣歡謔 두주십천자환학

主人何爲言少錢 주인하위언소전

徑須沽取對君酌 경수고취대군작

五花馬, 千金裘 오화마, 천금구

呼兒將出換美酒 호아장출환미주

與爾同銷萬古愁 여이동소만고수

술을 권하며

그대 보지 못했는가

황하의 물, 하늘부터 내려와서

거칠게 흘러 바다에 도달하면 다시는 돌아오지 못하는 것을

그대 보지 못했는가

높은 집 맑은 거울에 비친 슬픈 백발

아침에는 청실과 같던 것이 저녁에는 눈이 되고 만 것을

인생은 뜻대로 될 때 마냥 즐겨야 하리니

황금 술잔을 달 아래 놀려두지 말게나

하늘이 내게 주신 재능 반드시 쓸데가 있을 것이요.

천금을 다 흩어버린다면 다시 돌아올 거라네

양을 삶고 소를 잡아 잠깐 즐거움을 누리세

모여서 한번 마신다면 삼백 잔은 들어야 하리

잠 부자, 단구 생술을 권하노니

잔을 멈추지 마오

그대 위해 노래 한 곡 하리니

그대는 나를 위해 귀 기울이시게

멋진 음악 맛깔스러운 음식도 필요 없네

다만 오래 취해 깨어나지 말기를

옛부터 성현들은 모두 쓸쓸했고

오직 술꾼만 그 이름을 남겼다네

옛날 조식은 평락관에서 잔치하면서

한 말에 만 냥 하는 술을 마냥 즐겼었지

주인이 어찌 돈이 없다 하리오

당장 술을 사다 그대와 대작하리다

오화의 말과 천금의 갑옷을

아이를 시켜 내다가 좋은 술로 바꿔 와서

그대와 더불어 만고의 시름을 풀어 볼거나

이제 모암문고茅岩文庫·The Moam Collection 중 「서봉 모운 이강호 십곡병」의 내용과 의미를 자세히 살펴보고[23], 현산 이현규의 「죽헌거사위공묘갈명竹軒居士魏公墓碣銘」 초고본과 동원 이우영의 「원문노견」대련을 살펴보는 것으로 유독 마무리하기 힘들었던 이번 여정을 마치려 합니다.

23) 본 『인정향투 3』에 이용수, 「'서봉 모운 이강호 십곡병'의 내용·의미와 이를 통해 본 당대 학자들의 교유관계」 논고를 실을 예정이었으나, 부친 기일 즈음 충남대학교 한문학과와 함께 개최할 학술대회 논문집에 싣게 되어 박우훈, 「현산玄山 이현규李玄圭의 생애와 교유交遊」(충남대학교 인문학연구, 2003) Vol. 30(2)로 대체함을 알려 드립니다.

Ⅲ

현산玄山 이현규李玄圭의 생애와
교유交遊

본 장章의 내용은 충남대학교 한문학과 박우훈 교수의 논문 「玄山 李玄圭의 生涯와 交遊」 전문입니다.

1절

서 론

爲堂 鄭寅普(1892~1950?)는 "나는 그의 경지에 이를 수 없다"[24]고, 深齋 曹兢燮(1873~1933)은 "오늘날의 독보라 해도 무방하다"[25]고 玄山 李玄圭(1882~1949)의 문장을 평했다. 또한 이현규 생존 당시, 전국의 3대 문장가를 꼽을 때 어느 지방에서든 이현규를 거명했다고 한다.[26] 이현규의 생애와 글을 살펴보면 그는 고문론에 대한 관심과 조예가 예사롭지 않았음을 쉽게 발견할 수 있다. 이처럼 이현규는 고문에 대한 이론과 창작을 겸한 문인이었지만 그에 대한 학계의 관심은 없었다고 해도 과언이 아니다. 학계의 이러한 이현규에 대한 무관심은 그의 생존 당시 함께 거론되었던 정인보·조긍섭·山康 卞榮晩(1889~1954)·曉堂 金文鈺(1901~1960) 등의 문인에 대한 검

24) "余每自謂不能及也",「次韻李玄山玄圭寄示七古」,『薝園鄭寅普全集5』,『薝園文錄3』, 延世大學校 出版部, 1983, p.312. 이후의 인용에서는『薝園鄭寅普全集』은『薝園全集』,『薝園文錄』은「文錄」으로 略稱하겠다.

25) 李聖道, "深齋曰 玄山不妨獨步今日爾",「後敍」, 李玄圭,『玄山集』卷7.

26) 전국 3대 문장가에 대한 이야기는, 全南 長城에 사시는 汕巖 邊時淵 翁에게서 들었다.

토가 이미 행해진 점을 감안하면 매우 의아하다.27)

이현규의 작품들을 창작 시기를 확인할 수 있는 것을 가지고 주된 창작 시기를 가늠해보면 주로 1930년대와 40년대였다. 新聞과 雜誌를 중심으로 한 기존의 연구는 한문학의 쇠퇴가 中央文壇에서 1925년쯤 이루어지고 지방문단에서까지 한문학이 주도권을 상실하는 시기를 대체로 解放 前後로 추정하고 있다.28) 이러한 연구결과로 보아도 이현규의 창작은 한문학이 종말을 고하기 이전에 속한다. 뿐만 아니라 한문학이 그 주도권을 국문학에게 빼앗긴 이후에도 한문학 작가들은 그들의 학습과정에서 익힌 한문으로 여전히 그들의 사상과 감정을 한문학의 여러 갈래를 통해 표현하고 있었으니29) 이

27) 이들 문인에 대한 연구 성과로는 다음을 들 수 있다.
　　閔泳珠(1972), 「爲堂 鄭寅普선생의 行狀에 나타난 몇 가지 문제」, 『東方學志』Vol 13, 연세대학교 국학연구원.
　　김영(2001), 「'錦山郡守洪公事狀'의 散文精神」, 『국어국문학』128, 국어국문학회.
　　李銀和(1994), 「深齋 曹兢燮의 文學論과 詩世界」, 안동대학교 석사학위논문.
　　김애이(1996), 「深齋 曹兢燮의 고문론과 賦의 特性」, 전북대 석사학위논문.
　　姜東旭(2000), 「深齋 曹兢燮의 學問性向과 文論」, 경상대학교 박사학위논문.
　　李周娟(1998), 「深齋 曹兢燮의 古文論 硏究」, 이화여자대학교 석사학위논문.
　　姜求律(2002), 「深齋 曹兢燮의 詩世界의 한局面」, 『東方漢文學』제22집, 東方漢文學會.
　　최현수(1992), 「산강 변영만의 생애와 국학관」(상), 『기전문화』9.
　　한영규(2003), 「卞榮晚 '觀生錄'의 몇 가지 특성」, 우리한문학회·동방한문학회 2003 동계학술 발표회 발표요지.
　　朴金奎(1997), 「曉堂 金文鈺의 生涯와 詩」, 『漢文敎育硏究』제11호.
28) 朱昇澤(1985), 「開化期 漢文學의 變移樣相」, 『冠岳語文硏究』第十輯, pp. 368-9.
29) 주승택이 국립도서관에 납본된 한문문집 가운데 개인문집을 제외하고 어느 정도 문단적 성격을 지닌 唱酬集·壽筵集 등을 시기별(해방 이후 1984년까지)로 정리하여 검토한 후 결과는 이를 잘 보여준다. 앞의 논문, p. 370.

결과물들을 한국의 지성사에서 소홀히 여길 수 없을 것이다.

이러한 점들과 이현규 생존 당시의 그에 대한 평가를 아울러 고려한다면 이현규에 대한 연구는 그 자체로 의미 있을 뿐만 아니라 종료기 한문학의 전반적 흐름 그리고 지식인의 對世界認識 등을 살피는 데 도움이 되리라 여겨진다.

앞서 언급했듯 이현규에 대한 기존 연구는 전혀 없다. 그러므로 본고는 이후의 그에 대한 본격적 연구를 위한 기초를 마련하는 선에서 만족하고자 한다. 따라서 평가보다는 그의 생애와 교유에 대한 사실의 再構에 힘쓰겠다. 이를 위해서는 주로 『玄山集』・『曉堂集』・『臨堂集』・『井世翰墨』 등의 문헌자료를 검토함과 아울러 이현규와 직접 접했던 인물들[30]을 만나 문헌자료의 기록을 확인하거나 보충하는 작업을 진행했다. 이현규는 접한 인물이 지극히 제한적이었다고 하는데 직접 접했던 인물들도 당시의 일을 많이 잊었고 현재 高齡이다. 이것이 현산 이현규에 대한 연구를 미룰 수 없는 또 하나의 이유이다.

30) 접했던 인물들은 由堂 李聖道(1914~)・靜齋 權正遠(1921~)・汕巖 邊時淵(1922~) 翁 등을 들 수 있다. 앞의 두 분은 현산의 제자이다. 李翁은 건강이 좋지 못해 만나지 못했고, 權翁에게서 많은 이야기를 들었다. 이후 근거나 특정인을 거론하지 않고 '-했단다' 등의 진술은 모두 권옹에게서 들은 사실을 기술한 것임을 미리 밝힌다.

2절

현산의 생애

연대기적 궤적

이현규의 본관은 龍仁, 字는 玄之, 號는 玄山으로 1882(고종
19년)년 11월 2일 충남 扶餘 大旺里에서 태어났다. 曾祖는 安
州牧使를 지냈으며 諱는 源弼, 祖의 휘는 潤相, 父 의 諱는 得
榮 號는 愚山, 妣는 東萊鄭氏로 陽坡 鄭太和의 후손인 佐郎
璨朝의 女이다. 仲父의 諱는 遇榮, 號는 東園으로 楷書를 잘
썼으며 季父의 諱는 德榮으로 요절했다.

 비교적 경제적으로 넉넉했던 이현규의 집안은 조부 때부터
살림이 어려워졌다. 사람됨이 '仁厚質實하여 仁人君子'라고
일컬어졌던 조부 아래에서, 이현규는 자기보다 5세 위인 季
父와 함께 5세부터 12~13세까지 공부했는데 자주 조부의 칭
찬을 받았다. 弱冠에 絶句와 科文에 능했던 父는 이따금 상경

하곤 했는데 남이 보기에는 벼슬을 구하는 듯했으나 실은 문인들을 찾아다니며 古文을 토론했다.[31] 이현규는 어려서 父가 추운 방에서 이불을 뒤집어쓰고 밤늦도록 글을 읽는 모습을 보곤 했다. 부가 어려운 가운데서도 학문에 힘쓰는 모습을 보며 조부 밑에서 공부한 이현규는 10여 세에 좋은 글을 지어 부여에서 재주 있다는 소문이 났다고 한다.[32]

1894년 6월 서울에서 돌아온 부친은 조부 源弼에게, 일본이 국정을 좌지우지하니 선비로서 벼슬할 수 없다 하고 숨을 것을 청했다. 그해 가을 부친은 鴻山縣 峨嵋山 先塋 아래의 齋室로, 노인을 모시고 두 아우와 함께 이거했다. 이현규의 나이 13세였다. 다음 해 봄 자그만 집을 지었는데 끼니를 잇지 못할 적도 있는 살림을 季父가 도맡으며 이현규를 보살폈다. 얼마 후 坡平 尹轍炳의 딸을 처로 맞이했다. 16세(1897)되던 1월 이현규와 情誼가 두터웠고 집안을 꾸리던 계부가 죽자 이현규는 망연자실하였다. 몸이 약하고 세상 물정에 어두웠던 그는 나무를 하거나 풀을 베다가 그림자를 보고 두려워하기까지 하였다. 이때 부친은, 마음을 강하게 먹어 古文에

31) 李玄圭,「先考愚山府君行略」,『玄山集』卷之七, 張23. "弱冠 善小詩治功令有聲 乃遊京中 外若求仕 而日從文士 講討古文"
32) 長城에 사는 汕巖 翁에게서 들었다. 산암 옹은 이러한 이야기를, 당시 扶餘南面檜洞에 살았고 文에 능했던 燕石 金在祜에게서 들었다 한다. 김재호는 이현규와 절친한 친구 사이였다고 한다.

힘쓸 것을 당부했다.[33] 이에 火田을 일구고 나무를 하여 손에 굳은살이 생길 정도였으나 밤에는 母와, 주림에 학질을 앓곤 하던 처가 번갈아 밝혀주는 솔불로 독서에 열중했다. 더위에 중노동으로 인해 병에 걸렸다. 이때쯤 寧齋 李建昌의 글을 읽고 스승으로 모실 생각을 했다. 하루에 한 끼의 죽으로 연명하는 가운데 농사일을 마치고 귀가하면 부친은 그가 일찍 잠들까 보아 얼굴에 불안한 빛을 보였다. 병중에서도 독서를 권하던 부인 윤씨가 1908년 28세(1908)의 나이로 세상을 떴다. 이즈음 이현규의 병도 나날이 심해져 갔다. 避世해 있는 동안 그는 여러 어려움을 무릅쓰고 經史를 두루 섭렵하고 師友의 도움이 없이 홀로 옛 작가의 門戶의 이해에 각고의 노력을 기울였다.[34]

대략 33세(1914)쯤 되던 해 魯城에 있는 秘書丞 尹志炳 (1874~1919)이 자제 尹希重의 교육을 위해 초빙하니 병 치료와 폭넓은 독서를 위해 혼자 노성으로 나왔다. 이때쯤 위당 정인보와 서신을 주고받던 그는 1921년 木川에 와 있던 정인보를 방문한다.[35] 정인보는 이후 "그대의 글은 나이와 마찬

33) 李玄圭, 「先考愚山府君行略」, "吾與汝良苦 士遭亂世分爾 不可自沮 晨夕勤讀書 無忝于先 不虛得困苦爾 寧齋方以古文 推一世 吾心艶之 吾已晚恐不成 汝慧悟可勉 不可出求食"

34) 金文鈺, 「李玄山丈人六十一壽序」, 『효당집』권8, "十年遍經史 因究古作家門戶 久之若有所悟 吾獨學無師友之輔 不自知其所爲合於古人否也雖然其究之頗苦 如人獨行深山中 披榛莉投巖隙崎嶇 四向而尋徑"

35) 정인보는 1919년 6월 이후 鎭川에서 木川邑 東里으로 옮겼다가 1923년 8월 서울로

가지로 나보다 나은데, 매양 세상 사람들이 唐의 시인 元稹과
白居易에 비기니 부끄럽네"[36]라 했다.

　노성으로 온 지 9년여 만(42세 정도)에 이현규는 杞城의 梅
老里 齋室로 옮긴다. 46세(1927) 전후 上京하여 정인보를 방
문한다.[37] 于堂 尹喜求와 蘭谷 李建芳(1861~1939)을 만나 작
품을 인정받은 때도 이때쯤일 것이다.[38] 기성에서 대략 10
년 정도 있는 동안 경상도의 대학자이며 문인인 심재 조긍섭
의 제자인 河性在(1901~1970) 등과 교류가 시작된다. 살림이
궁핍하니, 제자 윤희중이 노성의 논 50斗落을 사서 드렸는데
어려운 친척들을 불러들여 몇 년 만에 농토가 다 없어졌다 한
다. 윤희중은 또한 다량의 서적도 구입해 드렸다고 한다.

　53세 되는 1934년 매노리에서 龍村里로 옮기어 제자들이
지어준, 제법 규모를 갖춘 三亭茅堂에서 기거하게 된다.[39] 생
활이 어려웠던 그는 먹을거리를 장만하기 위해 부녀자들과

　옮겼다(민영규, 앞의 논문, p. 8.). 이현규에 대한 그의 술회 "昔年訪我木州東一燈熒
　熒到窓白"(「次韻李玄山玄圭寄示七古」,『담원문록』3, p. 311.)와 이현규의「答鄭爲堂」
　(『현산집』권2, 장19後-20) 참조.
36)　鄭寅普,「次韻李玄山玄圭寄示七古」,『薝園文錄』3, p. 312. "君文如年長於我 每愧世人
　擬元白"
37)　이현규가 강동희에게 丁丑(1937)年에 보낸 서신의 언급("景施不見 近十寒暑")참조.
　超然齋遺藁刊行委員會(委員長 姜載均),『井世翰墨』,寶晉齋, 1991. p. 97. 이후『井世
　翰墨』만 표시함.
38)　金文鈺,「玄山李公家傳」,『曉堂集』권16, "嘗囊其文入京 見尹于堂喜求李蘭谷建芳 二家
　者負藝少許可 皆極歎賞"
39)　이현규,「三亭茅堂記」,『현산집』권4.

함께 도토리를 줍기도 했다. 만 2년 후 생활이 더욱 어려워 茅堂을 처분하고 서쪽으로 조금 떨어진 곳에 있는, 길에 버려진 수레처럼 보잘것없는 支高로 옮겼다.[40] 이때쯤 金堤에 사는 집안이 넉넉한 吾堂 姜東曦와 교류하게 되는데 57세(1938) 되는 여름 함께 慶州 등으로 여행을 하기도 했다. 이현규의 창작활동은 전 생애를 통해 三亭茅堂과 支窩에 살 때 가장 활발했다고 볼 수 있다.[41]

60세(1941) 되는 가을 전라도의 文人 曉堂 金文鈺(1901~1960)이 찾아온다. 다음 해 8월 정인보가 강동회 그리고 仲父 李遇榮과 함께 이현규를 찾아왔다.[42] 회갑을 맞은 그에게 정인보가 절구 19수를, 김문옥이 「六十一壽序」를 보내온다. 1943년(62세) 支窩에서 6년 정도 산 이현규는 支窩가 기울어지자 平村 溫洞으로 옮겼는데 이때 역시 제자들의 도움이 있었다. 1946년 부친이 세상을 떴다. 이해에 白凡 金九(1876~1949)가 38선 이남 순회를 하는 도중 志山 金福漢과 勉庵 崔益鉉의 영정을 배알할 때[43] 백범의 주위에서 면암 최익

40) 이현규, 「支窩小記」, 『현산집』권4.
41) 이현규는 스스로 多作을 힘쓸 필요가 없다고 했듯 작품이 많지 않고, 지은 작품도 제대로 수습이 되지 않았다. 또한 창작년도를 확인할 수 있는 작품도 많지 않다. 대략 40여 편 정도(시 제외)의 작품의 창작년도를 확인할 수 있는데 이 중 30편 정도가 50代에 지어졌다.
42) 超然齋遺藁刊行委員會, 『國譯超然齋未整藁』(寶晉齋, 1987, p. 57.), 『幷世翰墨』(p. 632.)
43) 김구 (2002), 『백범일지』(도진순 주해), 돌베개, p. 411.

현과 지산 김복한의 제문을 청하자 최익현의 제문은 사양하고 김복한의 제문만을 지었다고 한다. 1947년 「深齋先生慕表」를 짓고 다음 해 7월 26일 68세로 溫洞新寓에서 세상을 떠났다. 묘소는 대전시 서구 산직동 비선말에 있고 문집 『현산집』(3책 7권)이 제자 李聖道·權正遠에 의해 1968년에 간행되었다.

삶의 모습

(1) 古文家

'고문가로서의 삶', 이는 이현규 삶의 일면을 가장 잘 드러낸 말이다. 그는 스스로도 말했듯[44] 철저하게 고문가로서의 삶을 영위했다. 그의 自述[45]을 염두에 둔다면 그가 처음부터 평생 동안 고문에 온 정력을 쏟으려고 했던 것은 아닌 것 같다. 나라가 기울어 산속으로 移居한 후, 立德과 立功은 자신의 처지에서 불가능하다고 판단되었기 때문에 고문에 지대한 관심

44) 「答悟春李丈 悅濟」권2, "玄之從事於斯 亦云久矣". 「贈金仲會序」권3, "玄簡慢迂拙 而喜談古文辭"

45) 金文鈺, 「玄山李公家傳」 "公每自言 丈夫在天地間 豈肯沾沾以吮瓠墨 爲能事哉"

을 가진 것이 아닌가 한다.[46) 그리고 그가 고문에 온 힘을 쏟은 데에는 무엇보다 부친의 영향이 컸다. 일찍이 上京하여 문사들과 고문에 대하여 토론했던 부친은 그가 16~17세쯤 나약한 모습을 보일 때면 격려하며 고문에 매진할 것을 당부했다.

나와 너는 참으로 고생스럽다. 선비가 난세를 만나 분수를 좇을 뿐이니 억지로 막을 수 없다. 아침저녁으로 부지런히 독서하여 선조들을 욕되게 하지 않도록 하라. 헛되이 고생만 해서는 안된다. 지금 寧齋 李建昌이 古文으로 세상에서 추앙받는다. 나도 마음으로 부러워하나 나는 이미 늙어 어쩔 수 없다. 너는 재주가 있으니 힘쓸지어다. 나가서 밥벌이할 생각을 말아라.[47)

이러한 당부에는, 나라가 이미 기울었기 때문에 벼슬하여 능력과 포부를 펼 수 없는 울분이 바닥에 깔려 있다고 보여진다. 이후 부친은, 그가 힘든 일을 하고 귀가하여 피곤해하면 일찍 잘까 봐 근심스런 빛을 보이다가 이현규가 古文 2~3편을 읽은 뒤에야 기뻐하며 잠자리에 들 것을 허락했고 새벽에

46) 이의 근거는, 50대 초반에 지은 「秋雨」가 참조가 된다. "早聞事有三不朽立德立功非我職 少小氣銳不自量 庶幾其次則努力"

47) 李玄圭, 「先考愚山府君行略」, "吾與汝良苦 士遭亂世分爾 不可自沮 晨夕勤讀書 無忝于先 不虛得困苦爾 寧齋方以古文 推一世 吾心艶之 吾已晚恐不成 汝慧悟可勉 不可出求食"

이현규보다 먼저 일어나 기다리곤 했다.[48] 요절한 季父도 이현규에게 아무리 곤궁해도 집안일에 신경 쓰지 말고 독서에 힘쓸 것을 당부했으며 모친과 처도 이현규의 독서를 적극적으로 도왔다. 처는 임종에 '남편이 文으로 대성하는 것을 보지 못함이 한'[49]이라는 말을 남겼다. 부친의 당부와 주위의 도움으로 힘입어 그는 독학으로 공부하여 고인의 '立言之志'를 엿볼 수 있었다.[50]

　　그는 이후 영재 이건창의 글 몇 편을 보고서는 "아! 이분이야말로 바로 그 고인이다. 이분을 스승으로 모셔야겠다"[51]고 마음 먹는다. 이현규는 독학으로 공부하였기 때문에 자신의 글이 고문의 범주에 드는지 어쩐지에 대해 확신을 가지지 못했었다고 한다. 그 후 이건창이 이미 세상을 떴음을 듣고 크게 낙심하다가 이건창의 제자들인 이건방과 이건승을 만나그들의 인정을 받는다. 우당 윤희구 또한 이현규의 작품을 크게 평가했다. 이현규는 이처럼 고문에 지대한 관심을 가지고 있었으므로 그의 교류도 정인보를 위시한 고문가 즉, 조금섭의 제자인 영남의 成純永·河性在·金鏞源 호남의 김문옥 위주

48) 앞의 글, "鉏了暮歸 倦劇 府君慮徑睡 意色悄然 不肯燃松明 讀古文三二篇 乃喜日 可早睡 不肯性不能曉眠 微覺 依俙聞歎聲 乃府君憂不肯失學也 不肯起攝衣 府君已操火種候之"

49) 이현규,「亡妻尹孺人行略」,『玄山集』권7, "吾薄命 恨不及見其文大成也"

50) 「與李耕齋」,『현산집』권2, "賴父兄詔教 暇日學讀書 略窺古人立言之志"金文鈺,「祭玄山李公文」,『曉堂集』권11, "不緣師承 獨以心剖"

51) 「與李耕齋」, "嗟乎 是惟古人而已矣 吾得執鞭斯人足矣"

로 이루어졌다. 고문을 짓는 사람이 드물던 때에 고문을 하는 김문옥을 처음 만나 속내를 털어놓았고, 정인보의 글을 김문옥이 고친 일로 문제가 벌어졌을 때 이현규가 취한 태도[52]는 고문에 대한 그의 애정과 열정을 충분히 엿볼 수 있게 한다.

이현규는 이처럼 고문에 대단한 애정을 가지고 있었으므로 그의 書信과 序文에는 '古'("好古甚文")·'古人文章'("頗好讀古人文章")·'文評'("淸雄絶俗之文")과 아울러 '古文'("古文之未盡攻也", "古文之旨", "古文軌轍", "似有志爲古文者") 그리고 '고문의 법칙'("達在精 精在法", "簡而能盡…馳騁反覆 回旋曲折連類比辭", "縱橫馳騖 抑揚廻旋")·'고문의 흐름'("下兩漢 無如韓柳 義法視古益備") 등에 관한 언급이 어렵지 않게 발견된다. 『맹자』를 문장의 짜임 측면에서 분석하곤 했다는 증언도 고문가로서의 그의 모습을 엿볼 수 있게 한다.[53]

52) 정인보의 글을 김문옥이 고친 일의 전말에 대해서는 박금규의 앞의 논문(p. 257)에 간단히 소개되어 있다. 이 논문에서는 이현규가 일방적으로 김문옥의 입장을 두둔한 것으로 되어 있으나, 이현규 제자의 증언에 의하면 이는 실상과 거리가 있는 것 같다. 증언에 의하면 정인보와 김문옥의 일을 현산에게 알려준 사람은 절친한 친구 靑農 芮大塤이었는데, 이 일에 대해 이현규는, 고쳐 보라는 정인보(당시 32세)의 말을 김문옥(당시 23세)은 인사치레로 받아들여야 했으며 정인보는 좀 더 너그러웠어야 한다고 했다 한다. 정인보가 너그러웠어야 되는 이유는 고문을 하는 사람이 드문 세상에, 젊은 사람이 고문을 하니 가상하게 보아 주어 사기를 북돋아 주어야 한다는 것이었다 한다. 이현규가 一靑 金享在에게 했다는 말에 대해서도 의문을 제기했다.

53) 이현규가 『맹자』를 고문의 법칙을 염두에 두고 분석했다는 말은 그의 제자 그리고 장성의 산암 변시연 옹에게서 들었다.

이현규의 고문은 이건방·윤희구·정인보·조긍섭·변영만[54] 등 주위의 인정을 받았는데, 그는 문장뿐 아니라 말솜씨 또한 뛰어나 좌중을 격동시켰다.[55] 그러므로 주위에서 흔히 "현산은 말도 고문"이라 했다 한다.

성리설이나 예학 등에 관한 저술이 전혀 없음도 그의 고문 지향과 관련이 있을 것 같다. 심재의 高弟였던 金鏽源이 그와 교유하면서 古文의 義法을 많이 깨우쳤다는 진술[56] 또한 고문에 대한 이현규의 조예를 잘 말해 준다. 고문에 나름의 一家를 이룬 이현규는, 당시의 뛰어난 문인으로 가까이 있던 修堂 李南珪(1855~1907)를 만나보지 못했음을 안타까워했다 한다. 그가 만약 이남규를 만났더라면 좀 더 일찍, 좀 더 쉽게 고문에 일가를 이룰 수 있었을 것이다.

54) 「與尹希重」, 『현산집』권2, "穀明亦爲一汝 道余文 多過情語". 이현규와 변영만은 서로 직접 만난 적은 없으나 聲氣相通했다 한다. 변영만은 이현규의 제자 李聖道에게 보낸 엽서에서 이현규를 "負齒挾文 放于一隅"라 평했다 한다.

55) 정인보가 강동희에게 보낸 서신, 『幷世翰墨』, p. 177, "玄山文筆奇古 又善談討 使一座灑然"
김문옥, 「玄山李公家傳」, 『효당집』권16, "談古今事得失 及高下人物 滾若河決 常伏其坐人", 「李玄山丈人六十一壽序」, 『효당집』권8, "談文章滔滔如流"

56) 河性在, 「追悼錄」, 『臨堂集』, "金永哉 名鏽源 號又古 鼎山先生嘗與滄江書曰 金鏽源成純永二人 爲吾門最秀出之才學云 中寅珍岑 自謂從李玄山遊 多悟古文義法云"

(2) 慷慨한 志士

앞서 보았듯 이현규의 부친은 絶句와 科文에 능했었고, 이현규는 어려서부터 재주 있다는 칭찬과 함께 글솜씨를 인정받았으나 나라가 기울어지자 그의 나이 13세(1894년) 되던 가을 부친을 따라 산속으로 숨었다. 그가 보기에 자기가 살고 있는 이 시대는 곤궁하고 주리면서도 자신을 잘 지키다가 죽는 것이 절개 곧 최선이라고 생각했다.[57] 그런데 눈에 보이는 현실은 그의 마음을 아프게 했다. 한마디로 "세상은 온통 더러워, 바라보면 마음은 참담했다."[58] 우리의 현실은, 옛것을 익혀 오늘을 밝히는 길인 독서를 꺼렸다. 詩書六藝의 글을 혹처럼 여기고 심하면 鴆毒에 비기기도 하였다. 그 이유는 먹을 것이 생기지 않고 도리어 기한과 고통이 내 자신에게 따르기 때문이었다. 이에 반해 서양문명은 다투어 좇았으니 이에 밝으면 이권을 얻을 수 있기 때문이었다.[59] 온 나라에 옛글을 읽으면 손가락질하면서 모자란 사람 취급하는, '올바름을 버리고 이익만을 좇는(棄義趨利)' 풍조가 만연했다. 이름있는 집안들도 예외 없이 이에 휩쓸렸다. 그는 부귀는 안중에 두지 않으며[60] '道喪文弊'의 현실[61]에 비분강개했다.

57) 金文鈺, 「玄山李公家傳」, "吾輩無死節地 但守窮餓死爲節耳"
58) 이현규, 「寄題芮李山翁山居」, 『현산집』권1, "寰宇具腥塵 擧目心慘怛"
59) 「送朴漢叟序」, "蟹行字競於天下…精其法者 上而招利權 下而耀縣邑"
60) 姜東曦, 「壽玄山六十一朝 壬午」, 『超然齋未整藁』, "富貴糞土何足道 千秋自有不可沒"
61) 이현규, 「竹逸鄭公文集序」, 『현산집』권3, "道喪而文弊也 亦已極矣"

(현산이) 나이들어 호미와 쟁기를 잡고 자제들이 땔나무하고 물을 길어 죽조차도 못 먹을 처지였으나 호연히 자득함이 있었다. 당세의 일을 격하게 말할 적에 기운이 격앙 강개하였으니 마음이 유약한 사람을 일깨워 줄 만했다.[62)

그가 좌중을 압도할 수 있었던 데에는, 고문의 법칙으로 자연스레 단련된 말솜씨에 철저한 守己를 바탕으로 한 현실에 대한 비분강개가 더해졌기 때문이 아닌가 한다. 그는 술을 무척 즐겼다. 스스로는 마음에 번민이 있을 때 마셨다고 하지만[63) 嗜酒의 정도가 대단했음을 감안할 때 현실에 대한 비분강개와 관계가 있다고 보여진다. 이러한 그의 비분강개는 그대로 작품의 창작에도 이어졌다. 예를 들면「讀五峰先生實記」는 15C의 세조 왕위찬탈과 관련하여 독서인의 知行의 불일치를 날카롭게 비판한 작품인데 그의 강개함이 잘 드러나 있다. '道喪文弊'의 세계는 그에게 있어 결코 외면하거나 회피할 수도 없는 현실이었던 것이다.

그는 세상에 도가 행해지지 않을 적에는 꼿꼿하게 오직 자기 자신을 지켜 세상과 거리를 두고 등질 수 있다고 생각했

62) 金文鈺,「玄山李公家傳」, "其老把鋤犁 諸子樵汲 饘粥且不繼 浩然有以自得 劇談當世 氣激昂慷慨 足令懦者有立"

63) 「答尹恥炳」, 『현산집』권2, "性不耐煩 有時杯酒譴謔 非其好也"

다. 그것이 때로 도에 부합된다는 것이다.[64] 그는 끝내 도가 없어지지는 않을 것이란 희망을 가지고, 지속되는 병마와 지독한 가난에도 불구하고 '棄義趨利'하는 풍조 속에서 꿋꿋하게 자기 자신을 지켰다. 주위에서 그에게 유혹함이 있으면 단호하게 그리고 의연하게 거절했다.[65] 그것이 그가, 道가 무너지는 현실과 맞서는 방법이었다.

아아! 우리 도의 재앙이 오늘에 이르러 극에 달했도다. 진실로 이런 데에 뜻을 둔 자가 있다면 굶주림이 그 몸을 곤궁하게 하고 천하고 더러움이 심하리니, 누가 능히 자기 몸을 던져 맞서겠는가? 깜깜해서 장차 마침내 어찌 될지를 알지 못하겠도다. 보잘것없는 나도, 도가 무너지는 것에 대해 걱정하는 무리에 속하지 않는다고 말할 수는 없을 것이다. 환난이 이른다면 진실로 달게 받을 것이다. 다만 이와 같을 뿐이다. 도가 장차 폐해짐에 어찌 보탬이 있으리오.[66]

64) 「迂軒記」,『현산집』권4, "世之有道也 士促促唯上之趨 其無道也 士矯矯唯己之守 必與世迁而背馳焉 故迂爲遺行而有時合乎道"
65) 김문옥, 「玄山李公家傳」
66) 이현규, 「贈李忠道鐘敏序」,『현산집』"嗚呼 吾道之厄 至于今日極矣 苟有能有志於是者 其飢餓足以窮其軀 賤汚足以鉗諸市 誰能攦其身而嬰之哉昧昧焉冥冥焉 將不知其竟何如也 以玄薄劣 不可謂不涉其流者矣 禍患之至固甘心也 直如是已 其於道之將弊也 有何補哉"

그는 또한 젊어서부터 '立言'을 다짐했다.[67] 이러한 다짐은 '文弊'의 현실에 대한 그의 대응으로 보여진다. 그는 자기의 결심이 집안의 어려움과 자신의 질병으로 이루어지지 않았다고 술회한다.[68] 그는 자기가 이루지 못한 꿈을 후진[69]이나 제자들이 이루어주기를 바랐던 것 같다. 그는 배우러 오는 사람이 있으면 기뻐했고 가르치기에 열심이었다고 한다.

그는 궁핍하게 '道喪文弊'의 세계를 살았다. 그는 이런 현실에서, '棄義趨利' 하는 현실에 비분강개하며 외물에 흔들리지 않고 자신을 굳게 지키는 志士로서의 삶을 영위했던 것이다.

67) 이현규, 「秋雨」권1.

68) 「秋雨」

69) 이현규, 「送朴漢叟序」, 『현산집』권3, 金文鈺, 「李玄山丈人六十一壽序」, "欲研精玆事以告後生"

(3) 형식적 구속을 싫어함, 소탈함

그는 일상 생활에서 예법에 지나치게 얽매이는 것을 싫어했고 매우 소탈하게 지냈다고 한다. 그는 스스로, 남들로부터 무시당했다고 그의 삶을 술회했다.

> 게으른 저를 남들이 모두 버렸으니, 賤子疎慵人共棄
> 평생 무수히 세상 사람들의 무시를 당했습니다. 一生厭見俗眼白[70]

남들이 보기에 그의 이름은 한 푼의 가치도 없었다. 남들은 利權을 위해 달리는데 그는 그렇지 못했다. 그는 남들이 소중하게 떠받는 가치를 결코 인정할 수 없었다. 그가 남들에게서 무시당하는 1차적 원인은 當時人들이 지향하는 가치, 예를 들면 利權 등에 관심을 가지지 않았기 때문이다. 그가 추구하는 것은 當時人들이 다 천하게 여기고 싫어한 것으로, 그들이 보기에 그는 숙맥이었다.[71] 이와 함께 그가 禮法의 지나친 구속을 싫어했다는 점이 당시 예법을 중요시하는 선비들에게 부정적으로 비쳐졌다. 그가 무시당한 원인은 그의 自述에서 분

70) 「敬次稼軒朴丈人」, 『현산집』권1.
71) "名欠一錢直 身無百結衣"(「次金杞汀宗洙見示韻」, 『현산집』권1). "衆人趨趨我逡巡 人所謂得非我得"(「敬次稼軒朴丈人」, 『현산집』권1). "所趨又皆世人所賤惡"(「答林炳浩」, 『현산집』권2). "人且疑無辨菽麥"(「祭鄭聖魯文」, 『현산집』권5)

명하게 발견할 수 있다.

거의 죽어갈 정도로 곤궁한 삶에, 살아갈 방도에 능란한 사람
들이 이미 비웃었고 예법을 중히 여기는 선비들이 또한 가까
이하려 하지 않아 벗할 이가 없었다.[72]

그렇다면 그가 지나친 예법의 구속을 싫어하게 된 원인은
무엇일까? 이는 아마도 '禮法修飾之士'에게서 假飾을 발견했
던 것 같다. 이러한 추측은, 그가 예의를 중히 여기는 선비들
이 가까이하려 하지 않아 더욱 '任眞'[73]에 힘썼다는 언급으로
미루어 보아 가능하다. 김문옥도 그가 예법에 그다지 신경 쓰
지 않아 어떤 사람은 그가 단정한 선비가 아니라고 생각했다
고 했다.[74]

외면적 체면을 중요시하지 않으며 다정다감하고 솔직했
던 그는 文人 김문옥이 찾아오자 古文에 관심을 가지는 젊은
이가 반가워 20년쯤 연하인 그에게 자기의 지나온 생을 이야
기한다. 이현규가 자신의 장남이 중상을 당했을 때 벗인 강동
희에게 거금의 치료비를 부탁했고, 술을 살 돈이 떨어졌을 때

72) 「贈金仲會序」, 『현산집』권3, "窮厄瀕死 才智治生之人 旣治之 而禮法修飾之士 亦復不
與 兀兀無與爲徒"
73) 앞의 인용문에 바로 이어, "其自喜任眞也益甚"
74) 김문옥, 「玄山李公家傳」, "平居 不自束身苟謹 遇人 輒傾寫 無所隱蔽 故或疑非莊士"

강동희가 보내준 돈을 받고 뛸 듯이 기뻐하는 서신을 보낸 것 등은 그가 체면을 중요시하지 않았으며 매우 솔직했음을 잘 보여준다.[75] 그는 흔히 손님을 맞을 때도 의관을 정제하지 않았으며, 형식적 인사치레를 싫어했다고 한다.[76] 술을 즐겼고 술에 취하면 호탕하게 노래를 부르거나 우스갯소리를 하기도 했다.[77] 그는 또한 무척 소탈했다. 화로의 불이 꺼져 가면 직접 손으로 뒤집은 후 손바닥을 비벼 묻은 재를 털고 벽에다 문질러 손님을 놀라게 하거나, 손님이 찾아오면 어느 경우 직접 부엌에 들어가 막걸리를 푸고 김치를 담아 내오기도 했다 한다.

이상에서 이현규의 삶을 살펴보았는데 지금까지 기술한 그

75) 癸未年(1943) 9월에 강동회에게 보낸 서신, 『井世翰墨』, p. 141, "大兒 緜拓校基 爲崩崖所壓 僅頭頂見…而出院查然 所需巨金 辦償沒算 其愁惱可想 所仰唯知友爾 一人之畸 蔓累已慈 厚顏如何"
 丙戌년(1946)년 9월에 보낸 서신, 『井世翰墨』, p. 155, "酒錢正及乏絶 何翅涸鱗之激川流邪"

76) 이를 잘 보여주는 일화가 있다. 어느 날 이름있는 선비가 인사하러 와서 "나 ㅇㅇㅇ요. 누구시죠?"라고 하니 "내 이름도 모르고 찾아왔소? 나는 들어올 때 ㅇㅇㅇ인지 알았소!"라고 했다는 일화가 있다. 산암 변시연 옹에게 이 이야기를 했더니, 충분히 그럴 분이라고 하며 자신이 겪은 일을 들려주었다. 현산이 杞城에 있을 때 두 번 방문했다는 그는, 현산이 가난했음을 알았기 때문에 쌀을 싸 가지고 가니, 왜 갖고 왔냐고는 말하지 않고 "세상이 요짓을 하네 그려. 기가 맥히네"라 했다 한다.

77) 그가 술을 대단히 즐겼음을 보여주는 글이 많은데, 「題内壁間」(『현산집』권5)도 그중의 하나이다. 劉伶의 妻가 유령에게 술을 그만 마시라고 하는데, 유령은 술로 후대에 이름을 날렸으니 그 처가 잘못이라는 것이다. 이현규는 자기는 술을 많이 마시지도 않으며 자기의 처도 유령의 처처럼 하지 않을 것이란 내용이다.
 술에 취한 그의 모습은 다음에서 발견된다. 강동희, 「壽玄山六十一生朝」, 『초연재미정고』, p. 16, "醉來浩歌響屋梁" 김문옥, 「玄山李公家傳」, "顧獨嗜飮 得錢則傾囊沽酒 招友人 至歌古詩文侑之雜以諧調"

의 삶의 특징적인 모습―고문가, 강개한 志士, 예법에 얽매이기를 싫어함―은 다음의 언급에 잘 나타나 있다.

고심 독학하여 참으로 金石을 뚫었도다. 뜻 가다듬어 지조 굳게 하니 늠름한 松柏이로다.
힘 있도다 그 언론! 시원하기 破竹 같도다. 우뚝한 그 문장! 험하기 절벽 오르는 듯.[78]

공은 겨우 文으로서만 이름난 분이 아니다. 다만 不遇했기 때문에 文에 기대었을 따름이다. 공이 매양 스스로 '장부가 이 세상에서 어찌 글 짓는 것으로만 능사로 삼겠는가!'했다.[79]
나는 게으르고 어리석었으나 古文辭를 즐겨 말했다. 거의 죽어갈 정도로 곤궁한 삶에, 살아갈 방도에 능란한 사람들이 이미 비웃었고 예법을 중히 여기는 선비들이 또한 가까이 하려 하지 않아 벗할 이가 없었다. 그리하여 스스로 '자연스러움에 맡기고자 함[任眞]'이 더욱 심해졌다.[80]

78) 김문옥, 「再祭玄山李公文」, "苦心獨學 誠透金石 勵志堅操 有凜松柏 沛乎其論 快如破竹 卓乎其文 峭如攀壁"

79) 김문옥, 「현산이공가전」의論, "公非僅以文名者 直不遇 故托於是爾 公每自言 丈夫在天地間 豈肯沾沾以吮瓠墨爲能事哉"

80) 「贈金仲會序」, 『현산집』권3, "玄簡慢迂拙 而喜談古文辭 窮厄瀕死 才智治生之人 旣治之 而禮法修飾之士 亦復不與 兀兀無與爲徒 其自喜任眞也益甚"

3절

교
유
의
 양
상

이현규는 외부 출입을 별로 하지 않아 교유의 범위도 자연적 광범위하지 못했다. 교유인은 크게 함께 고문을 토론했던 古文家 그리고 古文을 전해 준 제자, 번민과 울분을 나누던 벗으로 나눌 수 있다.

古文의 토론

이현규와 고문을 토론했던 인물로 ① 鄭寅普, ② 李建芳과 李建昇, ③ 金文鈺, ④ 成純永·河性在·金鏞源 등을 들 수 있다. ①, ②에 속한 인물은 서울 거주로 이현규의 고문에 적지 않은 영향을 주었을 것인데 정인보는 비중이 두드러져 별도로 나누었다. ③, ④에 속한 인물은 각각 호남과 영남의 문인들이다.

(1) 정인보

위당 정인보와는 그의 교유에 있어 다른 누구보다도 비중이

큰 것으로 보여진다. 『현산집』에 실려 있는 정인보와의 왕복 서신은 모두 15편으로 일단 양적으로도, 남과 주고받은 그것에 비해 압도적이다. 그가 언제부터 정인보와 교유하게 되었는지는 알 수 없지만 외가가 東萊 鄭氏이고 선조가 정인보와 같은 소론이었으므로 자연스럽게 정인보의 명성을 들었을 것 같다. 기록을 검토하면 적어도 그가 38세 되던 1919년쯤부터는 서신을 주고받은 것 같다.[81]

정인보의 명성을 익히 들어 알고 있던 그는 어느 날 벗의 집에서 정인보가 아주 어려서 지은 글을 본 이후 만나고 싶어했다. 그러던 중 이현규의 글을 높이 평가하던 稼軒 朴豊緖가 들러 정인보와의 교류를 권했다. 그 후 그는 정인보가 보낸 편지를 받는다. 박풍서로부터 이현규를 소개받은 정인보가 먼저 서신을 보낸 것이다.[82]

그는 40세 되던 해인 1921년, 당시 木川邑 東里에 있던 정인보를 찾아간다.[83] 그는 정인보를 만나 밤새도록 이야기를

81) 「與鄭爲堂」(『현산집』권2, 張16)의 앞부분을 보면 "秋暑 不審孝體何似尊公副卿 暮年倍加踊踊"라고 되어 있다. 정인보의 生母(徐氏)喪이 1919년 6월 21일이다. 서신의 끝에 상대방이 喪中임을 보여주는 '疏'가 없는 서신 중의 일부가 정인보가 생모상을 당하기 이전의 서신이 아닐까 한다.

82) 이현규가 정인보로부터 처음으로 서신을 받고 보낸 「答鄭爲堂」(『玄山集』권2, 장14) 참조.

83) 「答鄭爲堂」(『현산집』권2, 장19후-20)의 "不見吾兄 且六年…去年兄又大故" 참조. 이곳에서 '大故'는 정인보의 生父(鄭闆朝)喪을 말한다. 生父는 1926년 卒했다.

나누었는데, 『左傳』과 『莊子』 그리고 杜甫와 蘇軾에 대해 논했고 이현규는 술에 취해 붓글씨를 쓰기도 했다. 이현규는 이때의 기쁨을 골육을 만났을 때의 그것에 비할 바가 아니라고 적고 있다.[84] 이후 그는 상경, 1주일 동안 머물 때에 정인보가 매일 찾아왔다.[85] 그가 회갑을 맞는 1942년 8월, 정인보는 강동희 그리고 仲父 李遇榮과 함께 龍村의 ㄱ를 찾아온다. 이때의 모습과 감회를 정인보는 다음과 같이 그렸다.

머리가 부딪힐 만한 현산의 작은 집에 주인과 손이 드디어 모이니 등은 닿고 이마가 부딪혀 남과 나를 구분하지 못했다. 당시에는 고생스러웠지만 지금 생각해 보니 훌륭한 모임이었다. 黑石에서 이별할 때 남몰래 마음이 아팠다. 차가 아득히 멀어졌으나 계속 모자를 휘저었다…현산은 홀로 산속으로 돌아갔으니 마음이 어떠했으리오.[86]

이현규와 정인보와 자신들이 지은 글을 주고받으며 평을 부탁했고 明의 歸有光이나 淸의 方苞 등 중국 문인들의 작품이나 우리나라의 문인 金昌協 등의 작품에 대해 의견을 교환

84) 정인보, 「次韻李玄山玄圭寄示七古」, 『薝園文錄』3, p. 311, "昔年訪我木州東 一燈熒熒 到窓白 左氏之腴漆園奇 間以杜蘇飫我腹 倚醉展紙運毫邉盤鬱古樸又獨得"
 이현규, 「與朴稼軒」, 『현산집』권2, "玄十三日 至木川 景施相見 歡然不翅骨肉"
85) 「答金嘐然」, 『현산집』권2, 장12, "玄之京中 留一旬…鄭景施每日就我相與如骨肉"
86) 1942년 9월 정인보가 강동희에게 준 서신(『幷世翰墨』, p. 216) "玄山打頭小屋 主客遂 作一團 帖背交頤 不分人我 當時逢苦過 而思之 亦自盛事 黑石之別 黯然作惡 車遠渺 渺 而帽子猶揮…玄山獨歸山中 其何以爲心也"

하기도 했다.[87] 이들의 서신에는 이러한 문장에 관한 논의 이외에도 건강에 대한 염려·집안일에 대한 관심·주위의 인물(예를 들면 李建芳·朴豊緖·尹希重·趙東珣·李時衡 등)에 대한 안부와 부탁, 서로에 대한 격려 등이 잘 나타나 있다.

그와 정인보는 그들의 文이 지향하는 바는 달랐으나 서로를 높이 평가했다. 정인보가 그의 사람됨을 인정했듯 그도 정인보에 대한 인간적 신뢰는 매우 돈독했다.[88] 세상을 떠나기 전 마지막으로 정인보에게 보낸 서신은 이를 잘 보여준다.

온 세상 둘러보아도 나를 알아주고 아껴주는 이, 형이 아니고 그 누구리오!|[89]

87) 「答鄭爲堂」, 『현산집』권2, 장18, "表說二首寄呈 細訂還示" 「答鄭爲堂」, 『현산집』권2, 장20, "祭文二首及竹南丈壽筵詩 尹趙二生處 似或覽之" 「答鄭爲堂」, 『현산집』권2, 장18, "拙作二首寄呈 煩爲改正還示"
「與鄭爲堂」, 『현산집』권2, 장15, "向從稼軒丈 得評點八家文序椒園集後敍 快讀數遍 便覺胸中勃勃有生氣" 「答鄭爲堂」, 『현산집』권2, 장16후17, "寄示望溪文一章…甚覺神淸韻苦骨瘦筋緊…震川文 固是大家…示喩論望溪云云…足以信吾兄言不差" 「答鄭爲堂」, 『현산집』권2, 장18, "宛丘文 未曾見 此偶爾…農巖集 頃年一閱但覺其序文甚工碑銘實不細繹 當更精之"

88) 김문옥, 「玄山李公家傳」, "與鄭寅普景施善 雖所趣不同 鄭每詡其得意短篇儘高不可及"
李聖道, 「玄山集後敍」, "玄山之文 高我一階 平生莫及"
이현규, 「答金嘐然」, 『玄山集』권2, 장12, "其文章超詣 數百年不易見也"
이현규, 「和鄭景施」, 『玄山集』卷1, "許我任天眞 覆謂狂爲淸"

89) 「答鄭爲堂」, 『현산집』권2, 장22, "回顧域中 知我愛我 匪兄伊誰". 이 서신은 "先人棄背…祥期已過"로 보아 그가 세상을 뜨기 한 해 전(1948)이나 다음 해에 쓰여졌다. 부친은 1946년 11월에 졸했다.

그는 정인보의 문장 능력을 인정하고 그에 대한 인간적 신뢰 또한 돈독했으나, 다만 정인보가 어려서부터 가난에 익숙지 못했던 점에 대해서는 아쉬움을 나타냈다.[90] 이는 아마도 정인보가 사회에 나가 활동하다가 혹 실수를 할까 염려한 것이 아닌가 한다.

90) 「答金嘐然」,『현산집』권2, 장12, "唯可恨 渠之不早習咬菜根也"
강동회에게 준 서신,『병세한묵』(p. 123), "爲堂不能喀菜 其來也 兄當準備與俱 想慮及此 呵呵"

(2) 李建芳과 李建昇

蘭谷 이건방(1861~1939)과 그의 종형인 耕齋 이건승(1859~
1924) 역시 이현규와 교유하며 文을 논했다. 이현규는 전술했
듯 이건창을 스승으로 모시려다 뜻을 이루지 못하고 영재의
제자인 이건방과 이건승을 찾게 된다. 상경하여 이건방을 만
나 인정을 받은 그는 이후 서신을 주고받으며 교유를 하게 된
다.[91] 이건방이 이현규가 지은 작품을 보내 달라 하여 두 편
을 보내자 이건방은 두 편이 다 좋다 하고 특히 「李氏烈事」를
칭찬했다. 아울러 그는 古人의 경지에 도달하고자 하는 이현
규에게 아래와 같이 조언한다.

차라리 간략하게 할지언정 번잡하게 말며, 차라리 무딜지언
정 날카롭게 말라.[92]

번잡하게 하다 보면 난잡해지기 쉽고 날카롭게 하면 표현
이 완곡하지 않아 거칠어질 수 있다는 것이다. 또한 글의 짜
임보다도 '古之道'에 더욱 힘쓸 것을 부탁하고 글을 지음에 大
體를 위주로 할 것을 당부했다. 정인보가 이현규에게 보낸 서

91) 현재 『현산집』과 『蘭谷存稿』에 상대방에게 보낸 서신이 각각 2통씩 실려 있는데, 이
현규가 받은 서신은 그의 손자인 李勝漢 씨가 가지고 있는 서신 3통을 포함, 최소 5통
이 된다.

92) 이건방, 「答李玄圭書」, 『蘭谷存稿』권2, 靑丘文化社, 1961, "寧約毋繁 寧鈍毋快"

신에서 '나의 스승인 난곡께서도 그대의 문장을 대단히 칭찬한다'고 하는 언급이 발견된다. 흔히 이현규의 문장의 특징을 '簡嚴'이라고 말하곤 하는데 이런 특징이 이건방과의 교유와 관계가 있는지 모르겠다.

이건승과의 교유의 구체적인 자취는 자료에 드러나지 않는다. 다만 『현산집』에 실려 있는 이건승에게 보낸 서신을 참조하면 이건승은 이현규의 문을 높이 평가했고 종종 이현규의 작품을 그에게 보냈다는 사실을 확인할 수 있다. 이현규가 자신의 작품을 이건승에게 전달할 경우 이를 정인보에게 부탁하기도 했다.

(3) 金文鈺

이현규와 호남의 문인 김문옥(1901~1960)의 관계는 매우 돈독
했다. 김문옥은 자가 聖玉 호는 曉堂이다.[93] 1941년 처음으
로 이현규를 찾아왔고 이후 해마다 1~2번씩 방문했다. 弱冠
時에 이현규의 글을 읽고 찬탄했던 그는 이현규를 직접 대면
하고는 현산의 고문 능력뿐만 아니라 곤궁한 가운데서도 자
신을 굳게 지키는 기개를 소유하고 있음을 보고 존경하게 된
다.[94]

그들은 서로 작품을 주고받으며 평을 부탁했고 고문에 대
해 토론하기도 했다. 이현규가 김문옥의 글을 보고는 '簡嚴'에
힘쓰라 하자, 김문옥은 이는 정인보의 견해와 다르고 자신은
어려서부터 '馳驟'를 즐겨 했다고 하며 이현규의 설명을 구했
다.[95] 이에 이현규는 '馳驟'를 힘쓰다가 문제가 생기면 오히려
'謹拙'보다도 못하다고 답한다.[96] 이현규는 김문옥에게 人品
이 낮으면 文도 낮아지므로 무엇보다도 먼저 인품을 닦을 것
을 권하기도 했다.

93) 김문옥의 생애에 대해서는 朴金奎의 앞의 논문 참조.
94) 김문옥의 「祭玄山李公文」「與李玄山」「玄山李公家傳」참조.
95) 「與李玄山」
96) 「答金聖玉」

김문옥이 이현규를 존경했듯 이현규도 그를 대단히 아꼈고 믿음직하게 생각했으므로 '나이가 젊으므로 고인의 문장에 이를 수 있다'는 격려와 당부를 하기도 했다. 김문옥은 이현규의 小祥 때는 직접 참여하여 제문을 읽었고 大祥 때는 사람을 보내 제문을 읽게 했다.[97] 이현규 사후, 지난날의 아껴줌을 생각하여 이현규의 문집을 간행하려고까지 한[98] 김문옥의 현산에 대한 敬慕의 정이 詩「過玄山故宅」에 잘 나타나 있다.

97)　「祭玄山李公文」, "千里潰綿 冀公一甞 酒酣哦哦 宛其在堂"「再祭玄山李公文」, "涕出我目 哭以人代"

98)　김문옥,「與李聖道」, "生平猥托知己 思欲選其文爲數三册 藏之于家以竢可刊時刊之 非曰能之 念其一生辛苦成就好文章 懼將飄汲無傳耳"

⑷ 成純永·河性在·金鏞源

이들은 모두 영남의 문인이자 학자인 深齋 曹兢燮(1873~1933)
의 제자들이다. 조긍섭은 "尺牘에 있어서는 당세에 獨步"라고
이현규를 평가했다 하는데 이러한 평가는 제자들의 언급[99]에
서도 확인된다. 이현규와 조긍섭은 만나거나 직접적 교류는
없었으나 意氣가 서로 통했다 한다. 조긍섭의 墓表를 이현규
가 지었다.

성순영은 字가 一汝 號는 厚堂 또는 濤山으로 스승 조긍섭
의 주목을 받았고 孝에도 출중했다 한다.[100] 문집『후당집』을
남겼다. 이현규가 성순영과 정확히 언제부터 교유했는지는
알 수 없으나 조긍섭의 제자로 이현규와 가까운 곳에 살던 又
古 金鏞源의 소개로 이현규를 만났다.[101] 이후 1937년 여름
제자인 張士驥을 대동하고 와 인사를 시키고 자신의 집안 어
른 墓表를 청하기도 했고 卞榮晩이 이현규의 글을 높이 평가
하더란 말도 전했다.[102] 이현규는 제자 尹希重에게 성순영을

99) 이현규,「成均進士槐軒趙公碣銘 并序」,『현산집』권6, "咸安趙君永來日…吾師嘗稱
世之爲古文辭 惟推許子"

100) 河性在,「追悼錄」,「臨堂集」,〈雜識〉, "鼎山先生嘗與滄江書曰 金鏞源成純永二人 爲吾
門最秀出之才學云"
河性在,「溫仙隨識」,「臨堂集」, "吾友成一汝之孝 孰有及者"

101) 이현규,「送朴漢叟序」,『현산집』권3, "因永哉 得交成一汝何敬初"

102) 「與尹希重」,『현산집』권2.

크게 칭찬하며 교유하길 권했다.[103] 이현규의 글이 경상도로
가면 으레 성순영과 하성재가 보았다고 한다. 성순영의 청에
의해 1937년「成樵軒墓表」를 지었다.

하성재(1901~1970)는 字가 敬初 號는 臨堂이고 문집『臨堂
集』을 남겼다. 성순영의 경우와 마찬가지로 김용원의 소개로
이현규를 만났는데, 1930년 이현규에게 보낸 서신이 있음으
로 보아 첫 대면은 그 이전으로 추측된다. 1936년 이현규를
찾아와 글을 청하기도 한 그는 훗날(1959년) 이현규의 제자인
權正遠 翁에게 보낸 서신에서 현산의 알아줌과 아낌을 많이
받았노라고 술회했다.[104] 하성재는 1923년 김용원에게 준 서
신에서 이현규의 글「石雲號說과「曲湖亭記」를 평하고 있는데
[105], 이현규를 만나기 전 김용원으로부터 이현규에 대한 이야
기와 함께 그의 작품을 전해 받곤 했던 것 같다. 이현규는 그
를 위해「臨堂銘」을 지어줬고 그는 이현규가 세상을 뜨기 한
해 전(1948년) 찾아와 스승 조긍섭의 墓表를 받아 갔다. 이현
규를 최소한 두 번 이상 방문한 그는 이현규의 小祥 때 난리
중이라 직접 찾아오지는 못했지만 祭文을 지어 궤연을 설치
해 놓고 읽었다.[106]

103) 앞과 같은 곳.
104)「答權敬淑正遠 已亥」,『臨堂集』, "僕於李先生 嘗謬蒙知愛甚厚"
105)「與金永哉鏞源 癸亥」,『臨堂集』, "李玄山文…如石雲號說 勁健飄灑 精光烱然 曲湖亭記
 文情超逸 韻味悠然"
106)「祭李玄山先生玄圭文 庚寅」,『臨堂集』, "訃書尚存 朞祥已至 那忍虛過 向北設位 不以

김용원의 자는 永哉이고 호는 又古이다. 하성재에 의하면 그는 성순영과 함께 조긍섭의 촉망받는 제자로, 卞榮晩도 그를 칭찬했다 한다. 어느 시기인지는 모르지만 鎭岑으로 이거하여 이현규와 가까이 지냈다. 그리하여 성순영과 하성재 그리고 朴紀鉉 등을 이현규에게 소개했다. 이현규와 조긍섭이 聲氣相通하게 된 계기도 그가 마련하지 않았을까 한다. 이현규는 그의 집안사람들과 친밀했고 그가 생각나면 새벽에 길을 나서 찾아가기도 했다. 후에 서울로 이거했다. 그는 주위의 사람들에게 이현규를 만나 교유하면서부터 古文의 義法을 많이 깨우쳤다고 말하곤 했다.[107]

物薦 祗文以告"

[107] 河性在,「追悼錄」,「臨堂集」,〈雜識〉, "鼎山先生嘗與滄江書曰 金鏞源成純永二人 爲吾門最秀出之才學云 中寓珍岑 自謂從李玄山遊 多悟古文義法云 卞山康亦甚推詡之 晚寓漢陽 而庚寅兵亂後 無從知其存沒 可歎"

古文의 傳授,
번민과 울분의 나눔

문장은 氣骨을 앞세워야 한다 하고 특히 고문을 익히려면 무
엇보다 굳건한 마음가짐이 필요함을 역설한[108] 이현규는 고
문가의 입장에서 제자들에게, 한유와 유종원의 글,『맹자』그
리고『좌전』·『사기』읽기를 권했는데 특히 한유의 글과『맹자』
를 중요시했다. 그의 가르침을 받은 제자 중 두드러진 사람은
尹希重·趙東珣·李聖道·權正遠을 들 수 있다.

108) "文章必先奇骨"(「答尹錫五」권2). "心不存利 古書可讀"(「答李生貞鉉歸覲序」권3). "窮
不甚 其業亦不精"(「送張士鷹序」권3)

윤희중은 魯城에 살던 尹志炳(1874~1919)의 자제이다. 부친은 자제의 교육을 위해 이현규를 모셨던 것이다. 윤희중은 진보적 성향을 지닌 인물[109]로 정성껏 스승을 받들었을 뿐 아니라 경제적으로 여유가 있었기 때문에 물질적으로도 도왔다. 이현규가 노성으로 나온 이후 노성을 떠날 때까지 약 9년 정도 그 밑에서 배웠다. 이현규가 杞城으로 이거한 후 논 50斗落과 圖書를 사서 드렸으며 현산의 자제가 중병에 걸렸을 때도 병원비를 부담했다 한다. 그는 1927년 쯤에는 그의 매부 되는 趙束珦과 함께 서울에 있었는데[110] 1932년 신문사 경영에 참여하기도 했었다.[111] 서울에 있으면서도 약 등을 보내주기도 했는데, 이현규는 그에게 정인보 등의 소식을 묻기도 했다. 정인보는 이현규의 문집을 그가 간행할 것으로 생각했다.[112]

노성에 살던 조동순은 윤희중과 같은 시기에 이현규에게 나아가 배웠다. 다만 윤희중과는 달리 이현규가 기성으로 옮긴 이후에도 얼마 동안 더 수학했다. 윤희중과 마찬가지로

109) 박용규(1997), 「여운형의 언론활동에 관한 연구」, 『韓國言論學報』, 제42-2호, 韓國言論學會, p. 174.
110) 1927년에 쓰인 「答鄭爲堂」(권2, 장20), "祭文二首及竹南丈壽筵詩 尹趙二生處 似或覽之" 참조. 이현규의「與趙美之尹欽之」(2통)도 이를 뒷받침한다.
111) 그는 최선익과 함께 당시 휴간 중이던 '중앙일보'의 판권을 인수하여 1932년 10월부터 신문을 발행했다. 중앙일보사는 다음 해 2월 여운형을 사장으로 맞아들였고 3월에는 '조선중앙일보'로 개제되었다. 이후 윤희중은 전무 겸 영업국장을 맡았다. 박용규, 앞의 논문 참조.
112) 정인보가 강동희에게 보낸 서신(『병세한묵』, p. 199) 참조.

진보적 성향의 인물로 윤희중이 경영하는 신문사에서 일했다.[113] 이현규의 작품을 다른 사람에게 전해주기도 했고 이현규가 그의 건강을 염려하고 집안 내력을 소상히 알고 있는 점[114]으로 보아 대단히 친밀했음을 짐작할 수 있다. 후에 월북한 것으로 알려져 있다. 이현규의 수제자 중의 한 사람이었다고 한다.

이성도(1914~)는 16세에 기성에 와 있던 이현산에게 나아가 수학했는데, 이때 그는 이미 文理가 나 있었다고 한다. 이현규의 명성을 듣고 찾아간 첫 대면에서, 經書조차 文의 짜임의 측면에서 접근하는 이현규의 말을 그는 알아듣지 못했다고 한다. 집이 기성이었던 그는 이후 12년 정도 배웠는데 스승의 심부름으로 정인보를 찾아보는 등 스승의 주위에서 많은 일을 처리했던 것 같다.[115] 이현규의 수제자 중의 한 사람이었다고 한다. 1968년 권정원과 함께 『현산집』 발간을 주도했다.

113) 조동순은 1945년 11월의 전국인민위원회 대표자대회와 1946년 2월의 민주주의 민족전선 결성대회에 충남 대표로 참가하기도 했다. 윤희중은 민주주의 민족전선에서 391명으로 확정된 최종 중앙위원 명단에 포함되어 있다.

114) 「與趙東珣」, 『현산집』권2.

115) 「次韻李聖道」, 『舊園鄭寅普全集』5, 「舊園文錄」4. 이현규, 「送李生聖道爲知友招邀之公州序」, 『현산집』권3.

대전에 살던 권정원(1921~)은 1946년 봄 이현규를 찾아 글을 읽었으므로 시기적으로 보아 마지막 제자라 할 수 있다. 전에 이미 글을 읽었으나, 처음에는 스승의 말을 잘 알아듣지 못했다고 한다. 그는 소박하게 생활하고 어려움 속에서도 자신을 꿋꿋히 지키며 열심히 제자들을 가르치는 스승의 모습을 늘상 보았다 한다. 이성도는 종종, 스승의 文氣를 권정원이 이어받았다고 말했다 하는데[116] 하성재도 그를 '제자 중의 뛰어난 자'[117]라고 했다. 현재 문집간행을 위해 그의 글을 정리 중인데 「漫筆」에는 文章에 관한 논의가 적지 않다.

그 밖의 제자로 林炳浩·尹錫五·李奉薰·李貞鉉·金箕東 등이 있다.

번민과 울분을 나누던 벗으로는 姜東曦·朴禹緒·芮大塤 등을 들 수 있다.

강동희(1886~1963)는 金堤에 살았는데 경제적으로 부유했고 선비를 좋아했다 한다. 호는 丙堂이다. 일제시대에 도참의원을, 해방 후에는 김제수리조합장을 지냈다. 애국자인 海鶴 李沂(1848~1909)의 『海鶴遺書』 발간에 주도적 역할을 했다.

116) 이는 이현규의 손자인 李勝漢으로부터 들었다.
117) 하성재, 「答權敬淑正遠 己亥」 『臨堂集』, "今於足下之爲先生弟子之秀者豈安得無心於相從逐乎"

이현규는 강동희와 돈독한 관계를 유지했는데 두 사람이 교유하게 된 계기는 정인보가 마련하지 않았을까 한다. 정인보가 강동희에게 보낸 서신에는 대부분 이현규가 언급된다.[118] 출입을 별로 하지 않던 이현규는 1938년과 1941년 강동희와 함께 여행을 떠난다. 앞서의 여행을 마친 후「南遊紀行」을 지어 강동희에게 보내주었다. 강동희는 前述했듯 정인보 등과 1942년 이현규를 찾았고, 1947년에는 問喪을 왔다. 강동희와 이현규는 서로 詩를 주고받으며 評하기도 했는데, 이현규는 그에게 가난한 모습 등 자신의 처지를 숨김없이 전했다. 금전이 필요하면 도움을 청했고 강동희는 경제적 도움을 주었다.[119] 이현규는 강동희를 위해「吾堂記」를 지었는데, 정인보는 강동희가『海鶴遺書』뿐 아니라『玄山散藁』도 출간하기를 기대했다.[120]

박우서는 본관은 潘南, 자는 伯圭, 호는 四隱으로 이현규와 世誼가 있었다 한다. 杞城에 살아 이현규의 거처와 거리가 가까웠고 술을 좋아해 이현규와 자주 만났다 한다. 명민하나 가

118)『井世翰墨』에는 이현규가 강동희에게 보낸 서신 38통이 실려 있는데 가장 이른 시기는 1937년이다. 정인보가 강동희에게 보낸 서신은 1933년의 것이 최초의 것이므로 이현규와 강동희를 잘 알던 정인보가 서로를 만나게 하지 않았을까 짐작할 수 있다.
119)『병세한묵』참조. 도움을 청함(p. 141). 경제적 도움을 줌(p. 110-111). 술값을 보내줌(p. 148, p. 155).
　　『병세한묵』을 검토하면 강동희는 정인보에게도 경제적인 면에서 많은 도움을 주었음이 확인된다.
120) 정인보의 詩,『超然齋未整藁』, p. 113. "海鶴有家待子安 玄之散藁又烏欄"

난해 벗의 집을 빌어 생활했다. 1942년 정인보 강동회 등이 이현규를 방문했을 때 겸하여 그를 찾아 보고자 했다.[121] 이현규에게는 매우 소중하게 다루던, 先祖가 지은 歷史書『東史(10권)』이 있었는데 이를 그에게 빌려주었고[122] 그를 위해「四隱堂記」를 지었다. 『현산집』에는 그에게 보낸 서신이 단 1통만이 실려 있는데, 이는 이현규가 그와는 무척 친해 자주 만났기 때문이라 한다.

예대훈의 자는 友卿 호는 靑農이다. 伊山 芮大僖(1868~1939)의 門人으로 嶺南에서 杞城으로 移居했다. 기골이 장대한 신체에 재주가 뛰어나고 기백이 대단했으며 말을 잘했다 한다. 이현규를 무척 존경했다 한다. 일찍이 중국과 일본 등을 遊歷하다가 수년 만에 돌아왔다.[123] 정인보를 방문하여 이현규의 소식을 전하기도 했는데, 김문옥이 정인보의 글을 고쳐 생긴 일을 이현규에게 말해준 이가 바로 그였다 한다. 그는 평소에, 돈을 지나치게 아끼기만 하는 富者들을 비난했으며 평범하지 않은 행동을 하기도 했는데[124] 강동회는 그를

121) 『超然齋未整藁』, p. 57.
122) 「答朴四隱禹緖」, 『현산집』권2.
123) 이현규, 「靑農號說」, 『현산집』권5.
124) 그는 돈을 쓰지 않는 부자들을 비난하며 그들의 돈을 빼앗아 유통시켜야 한다고 했다 한다. 또한 그는 茂亭 鄭萬朝(1858~1936)에게 인사하러 가서 자기를 '대훈'이라고 밝혀, 정만조가 어리둥절해 하자 姓은 풀 芮인데 성을 말하길 창피해서 이름만 말했다고 대답했다. 자신을 기억하게 하려고 한 의도적인 행동이었다. 이후 그가 찾아가면 정만조는 반갑게 맞아주었다 한다. 그 밖에도 그에 관한 많은 일화가 있다.

'불평이 많다'125)고 했다. 이현규가「靑農號說」을 지었다. 그의 또 다른 호는 一菴이라 하는데 김택영이 號說을 지었다 한다.

지금까지 언급한 이외에도 이현규의 교유인으로 稼軒 朴豊緖·恥齋 李範世·月淵堂 奇世稷·玉山 李正奎·悟春 李悅濟·亭亭 徐丙斗·嘐然 金榮漢·恒齋 芮漢基·杞汀 金宗洙 그리고 尹恥炳·鄭樂裕·諸炳根·諸瑛根·李時衡 등이 있다.

125) 강동희,「壽玄山六十一生朝」,『超然齋未整藁』2, p. 18.“乾坤魁梧芮青農”

4절

결론

본고는 爲堂 鄭寅普와 深齋 曺兢燮에 의해 古文家로 인정받았으면서도 별로 알려져 있지 않았던 玄山 李玄圭(1882~1949)의 삶과 교유에 대해 살펴보았다. 이제까지의 서술을 간추리면 다음과 같다.

1.

① 이현규는 1882년(고종 19년) 11월 2일 충남 扶餘의 大旺里에서 태어났다. 그는 13세 때 부친을 따라 산속으로 들어간다. 그는 어려운 환경 속에서도 師友의 도움이 없이 홀로 古文의 터득에 각고의 노력을 기울였다. 33세쯤 魯城으

로 나와 9년 정도 머물렀는데 이때부터 정인보 등과 교유
했다. 그뒤 杞城의 梅老里·龍村里 등을 거쳐 平村 溫洞에
서 1949년 7월 68세로 세상을 떠났다.

② 그의 삶은 古文의 이론과 창작을 겸비한 古文家로, 棄義趨
利하는 현실에 慷慨하며 자신을 굳게 지킨 志士로, 지나친
형식적 구속을 싫어하며 소탈하게 생활한 선비로 특징지
을 수 있다.

2.

그의 교유의 양상은 고문가와의 고문의 토론, 제자에게 古文
의 전수, 번민과 울분을 나누던 벗과의 사귐으로 살펴볼 수
있다. 이에 해당하는 대표적 교유인은 다음과 같다.

① 고문의 토론: 鄭寅普, 李建芳과 李建昇, 成純永·河性在·金
鏞源金文鈺

② 古文의 전수: 尹希重·趙東珣·李聖道·權正遠

③ 번민과 울분의 나눔: 姜東曦·朴禹緒·芮大塤

3.

지금까지 살펴본 바를 바탕으로 한 이현규의 古文論 그리고 그의 작품 세계에 대한 검토 역시 필요하다고 본다. 이는 다음 기회에 시도해 보겠다.

| 참고문헌 |

- 李玄圭,『玄山集』

- 金文鈺,『曉堂集』

- 鄭寅普(1983),『詹園鄭寅普全集』, 延世大學校 出版部.

- 超然齋遺葉刊行委員會(委員長 姜載均, 1991),『幷世翰墨』, 寶晉齋.

- 超然齋遺葉刊行委員會(1987),『國譯超然齋未整藁』, 寶晉齋.

- 河性在,『臨堂集』.

- 姜求律(2002),「深齋 曹兢燮의 詩世界의 한 局面」,『東方漢文學』제22집, 東方漢文學會.

- 姜東旭(2000),「深齋 曹兢燮의 學問性向과 文論」, 경상대학교 박사학위논문.

- 김애이(1996),「深齋 曹兢燮의 고문론과 賦의 特性」, 전북대 석사학위논문.

- 김영(2001),「'錦山郡守洪公事狀'의 散文精神」,『국어국문학』128, 국어국문학회.

- 閔泳珪(1972), 「爲堂 鄭寅普선생의 行狀에 나타난 몇가지 문제」, 『東方學志』 Vol 13, 연세대학교 국학연구원.
- 朴金奎(1997), 「曉堂 金文鈺의 生涯와 詩」, 『漢文敎育硏究』 제11호, 韓國漢文敎育學會.
- 박용규(1997) ,「여운형의 언론활동에 관한 연구」, 『韓國言論學報』 제42-2호, 韓國言論學會.
- 李銀和(1994), 「深齋 曹兢燮의 文學論과 詩世界」, 안동대학교 석사학위논문.
- 李周娟(1998), 「深齋 曹兢燮의 古文論 硏究」, 이화여자대학교 석사학위논문.
- 朱昇澤(1985), 「開化期 漢文學의 變移樣相」, 『冠岳語文硏究』 第十輯.
- 최현수(1992), 「산강 변영만의 생애와 국학관」(상), 『기전문화』 9.
- 한영규(2003), 「卞榮晩 '觀生錄'의 몇가지 특성」, 우리한문학회·동방한문학회 2003 동계학술 발표회 발표요지.

「죽헌거사위공묘갈명竹軒居士魏公墓碣銘」
초고본

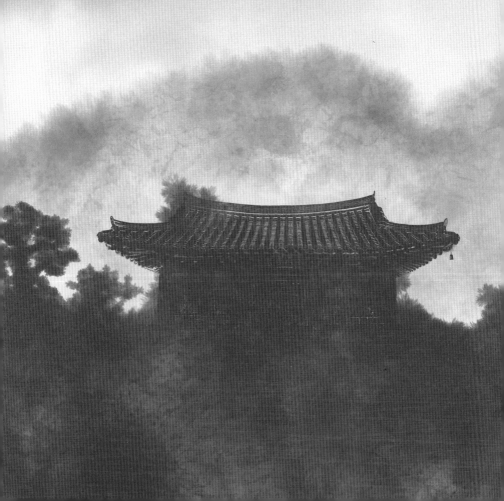

古不可得亥功名學踐路而信寡利用唯堂有...

襄乃持齋積書延文雅與相遇漢宗族鄉邦有文行且曲意救

援有道芳又老病不能身至戒教書請孟武蓮子弟受業好學

之勤終老不改也意持竹撿匠半扁所居日竹軒賦詩以寄意同

好多和之者竹外雜植松檜梨柰來柘梓米邵園窈窕岡照饒祝

至者甚衆莫其此趣焉居平不喜飲而客至設酒盡歡不倦人服

其雅量遇忌齋沐食素致誠如在旣瘥疾不得集祭則熙敖

然燈正直事畢俊至晨衣巾班草言不及他恨先碣有未及

鑒戒子孫致孝奉先而已嗚呼若居士可謂篤慎賀昨君

子癸居士生以哲宗辛酉三月二十六日壽八十三以癸未十月二

十九日卒葬德飛亭東山燈簪原族姻知舊僧操斗俏哭

者百餘人配南平文女人龜鉉女先居士卒墓同瑩至屋二

男大良平良平良遠嗣叔父后三女靈光金衡植海南君五

孫水原白明善大昌男奎煩福煩哲煩世頒曾玄繁本繇大良

以狀并書使奎煥來求銘其道禮執子不得辭授狀序之系以

銘銘曰

有嘀泉石橫書孟室曰首休二聲義若渴耆宿趙二如膜投漆

有承翼二韋教勿越天兒之麗岡潫蚓屈有靳堂斫松檜會

蔚孝孫百世載薦芬茹來求我銘我銘雄覺

丙戌孟夏上浣

龍仁李玄圭 撰

居士諱炆昌字岐文号竹軒魏氏其先中國人有諱鏡仕新羅

懷州君懷州今長興後世遂貫焉東國之魏皆其裔也入高

簪組甚盛有諱繼迁諡忠烈名亢著入本朝有諱德毅進士

聰溪亭竹川祠是生贈戶曹參議諱

菫号鵬峯寔公八世祖也曾祖諱榮百祖諱基祚考諱錫周

妣珍原朴氏世父諱錫英早夭不育居士継爲嗣妣后姓水原

氏某女居士生而穎悟形貌頎然慈寡言笑四歲養於孀人愛

墓如近生未嘗拂其意孀人慈而能訓旣就學日至敦群恒

外聞其誦讀聲乃夫使接迤流道便語以文墨來者喜具饌�

卒敎唯謹居白孀人憂毀瘠乙甚上友傳之居生庭憂俱有聞

爲本先敦親戚先塋無不置田堅表無墓舍戎務算

戎修算立座蒙子孫一委公規劃自私補呂匇多従昆弟若中表殺人貪

失所为立座蒙子孫尚頼之親姻有壯未娶者為助資無失時相

持剛方而遇物平易見人不善不形疾悲溫諭開諭亦有恬眠向

新者舉止端詳言若不出口而至義所不可解辨而氣屬不可以禍福

勤其中甲午東匪燭獐貧侭自嘗俊表其義先不能成居士少佥

竹軒居士墓碣銘
　槻公

現산 이현규, 「죽헌거사위공묘갈명竹軒居士魏公墓碣銘」, 지본수묵, 80×30㎝, 1946,
모암문고茅岩文庫·The Moam Collection

죽헌거사위공묘갈명 竹軒居士魏公墓碣銘 [병서 幷序]

- 충남대학교 한문학과 이향배 교수 연구실 각주:
탈초 해석, 충남대학교 한문학과 이향배 교수 제공

✕✕✕✕✕

居士諱啓昌字岐文號竹軒, 姓魏氏. 其先中國人, 有諱鏡仕新羅, 封懷
州君, 懷州今長興, 後世逐貫焉, 東國之魏皆其裔也. 入高麗簪組甚盛,
有諱繼廷諡忠烈名尤著. 入本朝有諱德毅進士號聽溪, 享竹川祠. 是生
贈樂院正諱廷獻, 是生贈戶曹參議諱東冀號觸峯, 實公八世祖也. 曾祖
諱榮百, 祖諱基柞, 考諱錫周, 妣珍原朴氏. 世父諱錫英早夭不育, 居
士繼爲嗣所, 后妣水原白氏某女. 居士生而穎悟, 形貌嶷然, 寡言笑.
四歲養於白孺人, 愛慕如所生, 未嘗拂其意. 白孺人慈而能訓, 旣就學,
日至塾辟垣外, 聞其誦讀聲乃去. 不使接匪流道俚語, 以文墨來者, 喜
具饌. 居士率敎唯謹, 居白儒人憂, 毁瘠己甚, 士友稱之. 居生庭憂, 俱
有聞. 篤奉先, 敦親戚. 先墓無不置田竪表, 墓舍或移築, 或修葺, 宗
人一委公. 規劃私自補足爲多, 從昆弟若中表數人, 貧失所爲, 資主産
業, 子孫尙賴之. 親姻有壯未婚者爲助資, 無失時. 操持剛方而遇物平
易. 見人不善, 不形疾惡, 溫辭開諭, 亦有慚服向新者. 擧止端謹, 言若
不出口, 而至義所不可辭, 辨而氣厲, 不可以禍福動其中. 甲午東匪熾

狙, 脅�迫百端, 使從其徒, 竟不能屈. 居士少貧, 尤慎辭受一芥不苟取.
晚稍饒田園入, 見人有急, 假貸不吝. 然亦不苟費日, 苟費而乏必須,
是害於理也. 居士好讀書, 旣少拮据營甘旨, 不得致力於學問. 雖値家
務煩劇, 而簡編未嘗去身邊. 居士年向衰, 乃築齋積書, 延文雅, 與相
浸灌. 宗族鄉邦, 苟有文行, 皆曲意款接, 以及城中聞有道者, 病不能
身至, 或致書請益, 或遣子弟受業, 好學之勤, 終老不改也. 善栽竹, 擁
庭萬竿, 扁所居曰竹軒. 賦詩以寄意同好, 多和之者. 竹外雜植松檜梨
栗桑柘梓漆, 邱園窈窕, 岡巒紆繞, 至者羨慕其幽趣焉. 平居不善飮 而
客至設酒, 盡歡不倦. 人服其雅量, 遇忌齋沐食素, 致誠如在. 旣癃疾
不得與祭 則盥嗽燃燈正坐, 事畢餕至, 具衣巾. 疾革言不及他, 恨先碣
有未及豎, 戒子孫致, 孝奉先而已. 嗚呼, 若居士, 可謂篤愼質行君子者
矣. 居士生以哲宗辛酉三月二十六日, 壽八十三以癸未十一月二十九
日卒, 葬德飛亭東山嶝癸原. 族姻知舊操文侑哭者百餘人. 配南平文
氏, 士人龜鉉女, 先居士卒, 墓同嶝壬原. 二男大良平良, 平良還嗣叔
父后. 三女靈光金衡植, 海南尹在翊, 水原白明善, 大良四男奎煥福煥
哲煥世煥. 曾玄繁不錄. 大良氏以狀幷書, 使奎煥來求銘墓道, 禮摯不
得辭. 按狀而序之, 系以銘, 銘曰, 有窈泉石, 積書盈室, 白首休休, 趨
義若渴, 耆宿趦趄, 如膠如漆, 有承翼翼, 率敎勿越, 天冠之麓, 岡巒蚪
屈, 有嶄堂斧, 松檜蒼蔚, 孝孫百世, 載薦芬苾, 來求我銘, 銘是維實.
丙戌孟夏上浣. 龍仁李玄圭撰.

＊

거사 이름은 계창(啓昌)이고 자는 기문(岐文), 호는 죽헌(竹軒)이며 성은 위씨이다. 그 선조 중국인 위경이 신라에 벼슬하여 회주군에 봉해졌는데, 지금의 장흥으로 후손들이 본관으로 삼았고 우리나라의 위씨들은 모두 그 후손이다. 고려에 들어와서 높은 벼슬에 오른 자가 많았다. 위계정[126]은 시호가 충렬이며 명성이 더욱 드러났다. 조선에 들어와서 위덕의[127]는 진사이고 호는 청계이며 죽천사에 배향되었다. 아들은 장악원정에 추증되었는데, 위정헌이다. 그 아들이 호조참의에 추증된 위동명이며 호는 상봉이니 실로 공의 8대이다.

126) 魏繼廷(?~1107): 고려 중기의 문신. 문종 때 문과에 급제하여 문장으로 이름이 났다. 좌보궐지제고(左補闕知制誥)를 거쳐 선종 때 어사중승(御史中丞)이 되었다.

127) 魏德毅(?~1613): 조선 중기 문신. 본관은 회주(懷州), 자는 이원(而遠)이다. 부는 위곤(魏鯤)이다. 1573년(선조 6) 계유(癸酉) 식년시(式年試) 생원(生員) 3등 51위로 합격하였다. 임진왜란 때에 임금이 있는 의주(義州)까지 걸어와 통곡하였다고 전한다. 조정에서 이를 가상히 여겨 형조좌랑(刑曹佐郞)을 내렸다. 전란이 끝난 후에는 진원현감(珍原縣監)에 제수(除授)하였으나 나이가 많아 부임하지 못하였다. 고향에서 후학을 양성하며 만년을 보냈다.

중조 이름은 위영백이며 조부는 위기조이고 아버지는 위석주이며 어머니는 진원 박씨이다. 양부 위석영은 일찍 돌아가서 자식이 없어 거사가 양자로 들어갔다. 양어머니는 수원 백씨 모의 딸이다. 거사는 태어나면서부터 영리하고 슬기로웠으며 모습은 의연하여 말과 웃음이 적었다. 4세에 백 유인에게 길러져 낳아 주신 어머니같이 사랑하여 일찍이 그 뜻을 어긴 적이 없었다. 백 유인도 인자하여 잘 가르쳐 주었고, 이미 배우기 시작하자 날마다 글방 담장 밖에 이르러 그가 책 읽는 소리를 듣고서야 떠나갔다.

못된 무리들과 어울리지 못하게 하였고 속된 말을 못하게 하였으며 시문을 하는 자가 오면 기뻐서 음식을 갖추어 대접하였다. 거사도 가르침에 따라서 오직 조심하였다. 백 유인의 상을 당하였을 때는 너무 슬퍼하여 선비층에서 일컬음이 있었다.[128] 생가 부모님 상에도 모두 칭송하는 말이 있었다. 독실하게 선조를 받들며 친척에도 돈독하였다. 선묘에는 제전을 두었고, 묘표를 세우지 않음이 없었으며, 묘사를 옮기거나 혹 지붕을 고치는 일들은 친척들이 하나같이 공에게 위임하였다. 일을 도모함에 개인적으로 보태는 일이 많았다. 따르는 종형제와 내외종 사촌 몇몇이 가난해 먹고살 길이 없자 생업을 주관해 자손들이 존경하고 의지했다.

128) 부모를 정성으로 섬기고 봉양하며, 잃음에 슬픔이 지극함을 이른 말이다. 마음에 큰 울림이 느껴진다.

친인척 중에 장성하여 미혼인 자가 있으면 비용을 도와서 혼인의 시기를 놓치지 않게 하였다. 지조가 강직하며 반듯했으나 사람을 대할 때는 편하게 하였다. 남의 선하지 않음을 보면 미워함을 표현하지 않고, 온화한 말로 타일러서 부끄러움을 알고 개과천선하는 자도 있었다. 행동거지가 단정하며 말은 잘하지 못하는 듯했지만, 의리상 사양할 수 없는 것에 이르면 분변함에 기가 굳세어 화와 복으로 그 마음이 동요되지 않았다.

갑오년 동학군의 세력이 어지럽게 날뛰어 온갖 방법으로 그에게 위협하여 그 무리를 따르게 했지만 끝내 굽히지 않았다.[129] 거사는 어려서부터 가난했지만 주고받는 것을 삼가서 지푸라기 하나라도 구차히 취하지 않았다. 만년에 논밭의 수입으로 살림이 조금 넉넉해지자 위급한 일이 있는 사람을 보면 너그럽게 빌려주어 인색하지 않았다. 그러나 또한 쓸데없이 낭비하지 않았다. 말하기를 '다만 쓸데없이 낭비하면 궁핍함이 반드시 이를 것이니 이것은 이치에 해가 될 것이다' 하였다.

거사는 독서를 좋아하였으나, 이미 어려서부터 살림이 어려워 부모를 모시느라 학문에 힘을 쏟지 못하였다. 비록 집안일

129) 갑오년 동학농민운동에 관한 평가에는 다른 의견이 있을 수 있다.

이 아무리 바쁜 때도 일찍이 책이 몸에서 떠난 적이 없었다. 거사 나이 노년에 접어들자 재실을 짓고 책을 모아서 선비들을 맞이해서 학문을 닦았다. 일가들과 고향에서 진실로 학문과 행실이 있는 자라면 모두 정성스럽게 대접하였다. 성안에 도가 있다는 소문이 미치자 병들어 오지 못하는 자는 편지를 보내어 배우기를 청하였고, 혹은 자제를 보내서 하업하게 하였으니, 학문에 힘쓰기를 좋아하는 근실함이 노년을 마칠 때까지 바뀌지 않았다.

대나무 심기를 좋아하여 대나무가 정원에 가득 둘러져 있어 거처하는 곳 현판을 '죽헌(竹軒)'이라 하였다. 시를 지어 동호인들에게 보내면 화답하는 자가 많았다. 대나무 외에 소나무, 전나무, 배나무, 밤나무, 뽕나무 가래나무, 옻나무 등을 섞어 심었으니 동산이 아늑하며 언덕과 산이 감돌아 있어 찾아오는 사람들이 그윽한 경치를 부러워하였다.

평소에는 술 마시기를 좋아하지 않았으나 손님이 오면 술자리를 베풀고 환대를 극진히 하고(하는 것에) 게을리하지 않았으니, 사람들이 그 아량에 감복했다. 기일에는 목욕재계하고 소박한 음식을 먹으며, 정성 들임이 조상이 계신 듯하였다. 이미 늙어서 몸이 수척해지고 병에 걸려 제사에 참석하지 못하게 되자 몸을 깨끗이 하고 등을 켜고 제사를 마칠 때까지

정좌하고 있다가 제향을 마치고 제사 음식이 이르면 의관을 갖추었다. 병이 위중해지자 다른 것은 언급하지 않고 선조의 비석을 미처 세우지 못한 것을 한스럽게 여겨 자손들에게 효도하며 선조를 받들라는 경계의 말씀만 하실 뿐이었다.

아. 거사는 독실하게 삼가고 질박한 바탕으로 행동하는 군자라 말할 수 있을 것이다. 거사는 철종 신유년(1861) 3월 26일 태어나서 향년 83세로 계미년(1944) 11월 29일 돌아가셨다. 덕비정 동산 계원(癸原)에 장례하였다. 친척과 친구들, 제문과 제수를 가지고 곡하는 자가 백여 명이였다. 부인은 남평 문씨로 선비 문구현의 딸이다. 거사보다 먼저 돌아가셨으니 남쪽 언덕에 있다. 아들 둘은 대량, 평량이고 평량은 숙부에게 양자 보내 뒤를 잇게 하였다. 딸 셋은 영광 김형식, 해남 윤재익, 수원 백명선에게 보냈다. 대량은 아들 4명을 두었는데 규환, 복환, 철환, 세환이다. 증손, 현손은 많아서 기록하지 않았다. 대량씨가 행장과 함께 글을 가지고 규환을 보내 묘갈명을 청하여 보냈다. 예절이 지극하여 사양할 수 없어서 행장을 살펴서 서문을 짓고 명을 부친다. 명은 다음과 같다.

그윽한 산수 간에	有窈泉石
방 안에 책이 가득 쌓여 있네	積書盈室
흰머리는 아름다웠고	白首休休
목마른 듯 의를 추구하여	趍義若渴
덕망 있는 사람들이 따르기를	耆宿趍趍
아교와 옻같이 하였네	如膠如漆
받들어 공경하여	有承翼翼
가르침을 따라 지나침이 없었네	率敎勿越
천관산 기슭에	天冠之麓
산줄기가 규룡130)처럼 휘어 있고	岡巒虯屈
우뚝한 봉분 있으니	有靳堂斧
소나무 전나무 우거지고	松檜蒼蔚
백세토록 효손이 이어가며	孝孫百世
향기로운 제물을 받들어 올리고	載薦芬苾
나를 찾아와 명을 구하니	來求我銘
이 명은 오직 진실되도다	銘是維實

병술년 맹하 상완.	丙戌孟夏上浣.
용인 이현규찬.131)	龍仁李玄圭撰.

130) 규룡: 어린 용, 새끼 용.
131) 병술년(1946) 초여름 5월 초, 용인 이현규가 짓다.

위 현산 이현규(1882~1949)의 「죽헌거사위공묘갈명竹軒居士魏公墓碣銘」 초고본' 하나를 살펴보고, 현산 선생의 학문을 논하는 것은 가능하지도 않고 옳지도 않다. 이 초고본을 구하여 부친께 보여드렸을 때 기뻐하시던 모습이 눈에 선하여 마음이 저려온다. 이 「죽헌거사위공묘갈명」은 현산 선생의 손자이신 이승한과 충남대학교 인문대학 한문학과가 함께 펴낸 『현산집玄山集』[132)]에 실려 있다. 어쩌면 후학들에 전하여지지 못할 수도 있었던, 충청도 부여·논산 출신 큰 학자이셨던 현산 이현규의 글들을 보존하고 학문과 생애를 꾸준히 연구할 수 있는 토대를 만들어 준 이승한 선생님과 충남대학교 인문대학 한문학과 고 박우훈 명예교수님, 이향배 교수님 외 모든 분들께 심심한 감사를 드린다. 감사합니다.

132) 이현규, 『현산집(재판)』(대전: 충남대학교·유선인쇄소, 2009), pp. 346~349.

V

「원문노견遠聞老見」대련

동원 이우영,「원문노견遠聞老見」대련, 지본수묵, 각 185×32㎝,
모암문고茅岩文庫·The Moam Collection

'원문고(가)사첩심허 노견이서유안명'

 원래 이 대련 글은 추사 김정희의 50대 중·후반 대표작에 속하는 작품으로 완전한 추사체로 넘어가기 바로 전 단계의 작품이라 할 수 있다. 작품 중 아직 골기가 덜한 획이 있기 때문이다. 추사 원문은 '원문가사첩심허'라 되어 있는데 이 글의 '가사(단정한 선비, 아름다운 선비)'를 동원 선생이 '고사(높은 선비)'로 바꾸어 쓰셨다.

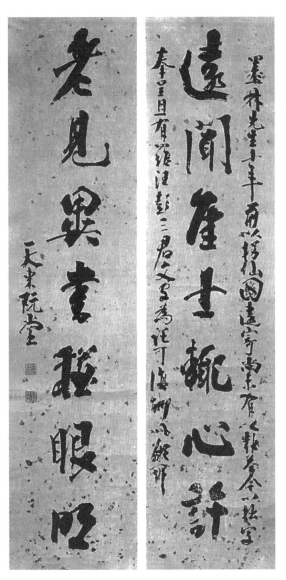

추사 김정희, 「원문노견遠聞老見」대련, 지본수묵,
호암미술관

추사의 원 작품 협서脇書까지 보면 이 작품에 해서, 행서, 예서, 전서, 초서의 다섯 가지 모든 서체의 특징이 고루 들어 있음을 볼 수 있다. 보면 볼수록, 또 조금씩 더 알면 알수록 추사 선생의 대단함이 느껴진다. 협서의 내용을 살펴보면, "묵림선생墨林先生이 십 년 전 멀리서 괴선도拐仙圖를 보내 주었는데, 보답하지 못하고 있다 이제야 졸렬한 글씨로 받들어 올린다"라 쓰여 있다.

이 동원 선생 「원문노견」대련 작품을 보면, 동원 선생께서 얼마나 추사 글씨를 연구하고 익혔는지를 알 수 있다. 해서 기운이 강한 큰 글씨로 거침없이 써 내려갔음을 알 수 있고, 마지막 부분에 '동원칠십오수東園七十五叟'라 관서하셨다. 현산 이현규의 삼촌인 동원 이우영 선생께서 75세시 부친 이영재(1930~2020)께 써서 주신 것으로 부친께서 내내 소중히 간직

하여 오셨다. 부친께서 현산학당에 다니기 시작하신 때가 초등학교, 당시 소학교를 졸업하신 후이니 1943년이나 1944년경으로 생각된다.[133] 학당에서 가장 어린 학생으로 조카 현산 선생께 '도학道學' 강의를 듣고 있던 부친이 마음에 들고 귀여우셨는지 '서법書法·필법筆法'을 가르쳐 주셨다 알고 있다. 동원 선생의 글씨에 관하여는 박우훈 선생님의 논고 내용 중에도 볼 수 있다. 학문의 경지는 조카인 현산 선생이 높아 숙부이신 동원 선생도 조카로부터 도학을 배웠고, 서법·필법, 붓글씨에 있어서는 동원 선생의 이름이 높았다 한다. '도학道學'이 무얼까 궁금해진다. 보통 '도道'를 구한다 등의 의미로 유추하여 보면 '도', 즉 '진리'를 찾는 학문이라 유추할 수 있으나 아직 모호하다. 현산 이현규 선생의 도학은 다른 학문과는 어떻게 다른지 궁금해진다.[134] 우리의 나이도 그렇고 학문, 진리 등에 길·여정의 의미인 '도道'를 사용했다는 점에서 '결과'만이 아니라 '그 과정'까지 중요하게 여기셨던 우리 선조들의 생각·철학을 다시 한번 곱씹어보게 된다.

133) 소학교를 졸업하신 부친께서 당시 친구들처럼 논산공립농업학교에 가지 않고 현산학당으로 가게 되신 까닭은 부친이신 모운茅雲 이강호李康灝께서 일제강점기 식민교육을 받지 않도록 하셨기 때문이다.
134) 안정은, 「현산玄山 이현규李玄圭의 삶과 문장관」(충남대학교 인문학연구, 2016) Vol. 105(4).

추사 대련 협서의 내용을 보면, '멀리 있는 아름다운 선비'는 당연히 청나라 문인이고 '다른 서책'은 청나라 서책을 가리키는 것으로 보는 게 타당하나, '서양 학자'들과 '서학西學·천주학天主學'이 생각나는 것은 왜일까?

동원 선생께서 부친께 써주신 「원문노견」대련의 내용을 살펴보고, 동원 선생의 마음을 헤아리니 계속 이 문구가 머릿속을 맴돈다.

"저 멀리 아름다운 선비가 있어 문득 내 마음을 허락하고, 늙어 다른 서책을 보니 오히려 눈이 밝아지네."

이번에 세 번째로 저와 함께한, '인적이 고요한데 향기가 사무치는 곳'으로의 여정이 다시 종착점으로 향하고 있습니다.

고인이 되신 우리 모든 어버이들을 기리는 마음으로 '사망부' 만시를 지어 올리는 것을 첫 시작으로, 많이 지체되었지만, '중용中庸의 도道 위에 세워진 대한민국'을 통하여 우리 대한민국의 앞으로 나아갈 길을 제시하여 보았습니다.

18세기 중엽 산업혁명을 시작으로 촉발된 '산업화'와 '근대화' 과정을 거치며 결국 우리 사회는 '황금만능주의', '물질만능주의'로 넘어가게 되었고, 이는 우리 현대사회에 이들로 인한 여러 가지 문제점들을 야기하게 되었습니다. 이는 어떻게 보면, 우리 인간의 본성에 의한 당연한 귀결이라 생각하고 있습니다.

저는 이러한 현대사회의 문제점들을 근본적으로 해결하기 위하여 어느 한쪽으로 치우침이 없는 중심, 균형의 철학인 '중용의 도'에 입각한 '물질문명'과 '정신문명'의 균형 잡기가 반드시 필요하지 않을까 생각하여 왔고, 이를 위하여 '인문학'의 중요성을 말하며, '교육'을 통하여 이를 현 생활에 적용하려 노력하였습니다. 그 내용을 이곳에서 다시 되풀이하고 싶지는 않습니다.

'백년지대계, 천년지대계'로 일컬어지는 우리의 교육제도에 "어떻게 변화를 주어야 할까요?"

재인才人과
철인哲人

재인과 철인의 차이는 무엇일까요?

이를 정확하게 구분하기는 힘들겠지만, 대개 재인才人은 이익만을 좇으려 하고 철인哲人은 대의大義를 위하여 자신의 모든 것을 바칠 수 있는 사람이라고 알고 있습니다.

저는 『인정향투』 이번 호, 3권의 마지막에 우리의 교육은 '재인'을 '철인'으로, 철인에 가깝게, 기르고 만들어 나가는 과정을 그 지향점으로 두어야 함을 역설하며 마무리하고 싶습니다. '철인'은 동양의 전통적 사상인 '유학'의 시각·관점으로 보면 '군자君子'라 말할 수 있을 것 같습니다.

우리 교육의 궁극적 목적·목표가 이와 같이 '철인, 군자'에 이르는 길이 된다면, '우리의 행복'과 '우리의 평화'는 어느덧 우리 곁에 와 있을 거라 믿고 있습니다.

경제經濟에 관한
한 단상斷想

어느 분야든 그 방향으로 돈이 흐르게 해주면 그 쪽으로 인재
들이 모이게 되는데, 이때 재인들이 아닌 철인들을 추려 등용
하면 좋지 않을까 생각하고 있습니다. 그렇다면 현재 우리 사
회의 어떤 분야에 '돈, 자본'이 모여 흐르고 있을까요?

제 생각에 최근 수십 년 동안 우리의 돈, 자본이 모이고 흐
르는 분야는 '엔터테인먼트' 분야가 아닐까 싶습니다. 사실 우
리 엔터테인먼트 분야의 역사는 그리 오래되지 않았습니다.

이전의 주먹구구식 경영에서 벗어나 체계적이고 투명한 경영, 또 이로 인한 대형기획사들의 출현과 이들의 주식시장 진입 등은 국내뿐 아니라 세계적으로도 '한류韓流'를 이끄는 여러 연예인들을 만들어내고 있고, 또 이들의 투자 유치와 기획·제작을 거쳐 만들어진 결과물들을 선보이는 새로운 플랫폼들의 출현은 전 세계의 영상·엔터테인먼트 시장 상황에서 혁신에 혁신을 더하며 어떠한 형태로든 발전을 하고 있는 것처럼 보입니다.

그렇다면 이들의 외적, 즉 물질적인 발전과 비교하여 내적 그리고 정신적인 부분의 발전은 어떠한지도 살펴보고 싶습니다. 제가 바라보는 엔터테인먼트 분야의 그 외형적인 발전과 사회에 끼치는 영향은 내적·정신적인 부분과 큰 불균형을 이루고 있고 전 세계의 국가들, 사회들에 긍정적인 영향보다도 부정적인 영향을 끼치고 있는 것으로 보입니다.

또 하루에도 수없이 쏟아지는 연예인들을 비롯한 결과물들의 수준도, 결과물들의 작품성 등을 볼 때 이전과 비교하여 투자 대비 크게 더 좋아진 것처럼 보이지는 않습니다. 외적으로 이전과 비교할 수 없을 정도로 커진 엔터테인먼트 시장 상황에서 실질적으로 이전보다 물질적, 그리고 정신적으로 나아진 삶을 사는 연예인들의 수와 비율은 어떻게 되는지 알고 싶습니다.

수많은 채널들에서 보이는 연예인들의 수는, 특히 주연급 연예인들의 수는 그리 많아 보이지 않습니다. 이 채널 저 채널에서 수없이 반복 출연을 하고 있는 소수의 연예인들만이 주로 보이고 있는 것 같습니다. 이 엔터테인먼트 분야에서조차도 '빈익빈 부익부'의 상황이 심화되고 있음을 알 수 있습니다.

이렇게 한쪽으로 그 이익이 치중되는 것은 '우리 인류 본성'이 예외 없이 작용함을 보여주고 있다고 생각합니다. 저는 경제학이나 경영학을 전문적으로 전공을 하였거나 공부한 사람은 아닙니다. 이 분야들뿐 아니라 지금 전 학문의 영역들은 세분화되어 그 원 영역 입안자들의 근본 철학·정신이 이 세분화된 영역들에 들어 있는지 의심스럽습니다.

경제학을 예로 들면, '경제학의 역사'인 '경제사'와 '경제철학' 등의 분야에 관하여 경제학을 전공하는 학생들이 얼마나 공부하고 이해하는지, 그리고 사회에 나와서 얼마나 그 분야에 종사하며 살고 있는지 궁금해집니다. 그럼 이쯤에서 다시 '인류 본성'으로 돌아가고자 합니다.

인류 본성 그리고 학습·교육
그 관계의 법칙

저는 위와 같은 어느 분야에서도 대개 적용되는 보편적 상황을 '인류 본성 그리고 학습·교육 그 관계의 법칙'이라 명명하고 싶습니다. 거창하게 '법칙法則'이라는 단어를 쓰고 싶지 않았으나 대체할 다른 단어를 찾지 못하였습니다.

우리 인류가 생겨난 이래 우리 인류의 역사는 어쩌면 우리 인류의 본성을 억제하는, 억제하려고 해 온 역사라 할 수 있을 것 같습니다. 우리 인류의 본성을 절제하고 억제하는 방법이 '학습·교육'이라 할 수 있습니다.

이러한 맥락으로 보면, 18세기 말 고전파 경제학자였던 아담스미스에 의해 주창된 '보이지 않는 손(the invisible hand of Jupiter)'은 가능하지 않습니다. 아니, '철인·군자·제우스·쥬피터' 등의, 어쩌면 이상적인 완전체를 지향점으로 둔 '학습·교육'을 받아 자기를(인류의 본성) 이성적으로 통제하고 조절할 수 있는 인류·인간들이 모인 집단·사회에서 가능할 수 있을 뿐입니다.

이처럼 우리 모든 분야에 있어, 우리 인류의 좋은 부분을 선택하여 그 부분을 키우는 '학습·교육'을 통한 '철인' 인재들이 배출되고 이 인재들이 각 사회에서 활동하게 된다면 자연스럽게 우리의 모든 사회들과 국가들에서 우리 인류 구성원들은 지금보다는 훨씬 나은 평화롭고 행복한 삶을 살 수 있지 않을까요?

하고 싶은 이야기가 많으나 『인정향투 3』 이번 호에서는 이 정도로 마무리하고 싶습니다.

동학과
서학(천주학)

저는 할아버지 이강호 야고보, 할머니 강순희 마리아, 아버지 이영재 로렌죠, 어머니 이종필 루치아에 의하여 태어나자마자 모태신앙인 천주교 세례를 받은 천주교인입니다. 제 인생 전반부에서는 그 대부분을 비신앙자와 비슷한 삶을 살았다고 할 수 있을 것도 같습니다.

제 인생 후반부는 어머니를 모시고 삶이 다하는 날까지 '신학神學·theology과 그 역사 문화유산歷史 文化遺産·History and Cultural Heritage'을 공부하며 살려 하고 있습니다.

가능할지 모르겠지만 '환인, 환웅, 웅녀와 단군' 이야기에 담긴 우리의 역사, 그리고 '동학東學'과 세상의 시작과 끝이라 할 수 있는 '서학西學 천주학天主學'을 비교하여 그 공통점들을 살펴보고 싶습니다. 이 분야 연구에 미약하나마 도움이 되면 좋겠다 생각합니다.

이번 호의 마무리를 어떻게 하면 좋을까 정말 고민을 많이 했고, 이로 인하여 유독 힘들었던 이번 여정을 마무리 짓는 데도 더욱 시간이 오래 걸리고 힘들었습니다. 고민을 하다 저를 포함한 우리 모든 인류의 '평화'와 '행복'을 비는 마음을 우리 부모님들과 은인 분들께 감사함을 전하며 쉼표와 같은 마침표를 찍으면 어떨까 생각을 하였습니다.

부친께서 돌아가신 후 유품들을 정리하다 정리를 다 해 놓으셨으나 출간하지 못했던 추사 김정희에 관한 원고들과 유언이 적혀 있는 유언장 초고와 원본, 그리고 이를 쓰셨던 붓, 마지막까지 쓰셨던 수첩과 변호사님 명함이 들어 있는 봉투를 발견했습니다.

제게 주신 마지막 숙제인 것 같다는 생각이 드는 것과 동시에 현 상황을 생각하니 만감이 교차합니다. 다시 한번, 너무 거창한 것 같아 부담스럽지만, '수신제가치국평천하修身齊家治國平天下'의 의미와 이를 이루기 어려움을 생각하며 부끄러워집니다.

유언장 초고

유언장 초고 부분

유언장 원본

지금 우리 곁에 계신 부모님들께 진심으로 감사하며, 많이 부족하고 어리석은 제게 공부를 할 수 있는 기회와 마치지 못했던 논문 「CHAOS — A Lofty Path to reach for the Art」를 끝낼 수 있는 기회를 주신 교황님과 그레고리안 대학(Pontificia Universita Gregoriana) 선생님들과 관계자 분들, 또 이를 위하여 물심양면 지원을 아끼지 않으신 천주교 수원교구 이용훈 마티아 교구장님(Matthias RI Long-Hoon Vescovo di Suwon), 사제님들, 관계자 분들, 그리고 공부를 그만두려 했던 필자에게 다시 공부에 매진할 수 있고 살아갈 수 있는 힘을 주신 은인 분들께 진심 어린 감사를 드리고 싶습니다.

작년 러시아의 침공으로 시작된 러시아와 우크라이나의 전쟁이 아직 끝나지 않았고, 시리아와 튀르키예에서 발생한 대지진 등으로 인한 재앙과 이로 인한 피해가 언제 끝날지 모르는 암울한 상황이 계속되고 있습니다.

또 우리의 무분별하고 무절제한 삶, 그리고 이로 인한 환경파괴와 그 여파들은 매우 심각합니다. 이러한 일들이 또다시 우리 인류의 파멸에 다가가는 '바빌론 탑(Tower of Babylon)'을 짓는 것은 아닐까요?

이번 호를 마치며, 우리가 '우리의 행복'을 진심으로 찾기를 바라면서 추사 김정희 선생의 한 대련 문구로 한 대답을 하려합니다.

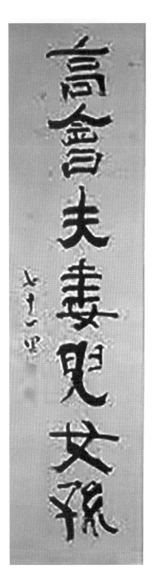

추사 김정희, 「대팽고회」대련, 지본수묵, 각 129.5×31.9㎝, 간송미술관

"대팽두부과강채 고회부처아녀손"

(가장 좋은 반찬은 두부 오이 생강 나물, 가장 훌륭한 모임은 부부와 아들 딸 손자 손녀)

71세가 된 추사 김정희의 만년의 깨우침이라 할 수 있습니다.

그렇다면 지금 우리는 우리의 '평화'와 '행복'을 위하여 무엇을
해야 할런지요?

2023년 봄

이용수 바오로

Lee, Yong-Su Paolo

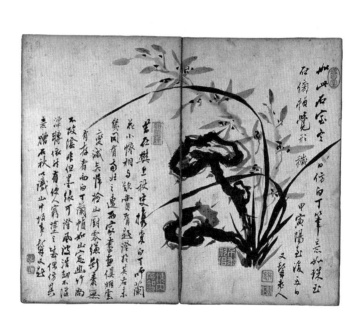

如此石室中可傚白丁筆意如珠玉
石衛陌覽於穢

甲寅陽五渡平日
又賢老人

當在棋且後生樓業白丁師蘭
花小礬相与歎賣有趣淺於其右未
鬓同有蒼壯之遠兩家喜重慎畑霊
變減矢悍拎山厨零繚到素無
有在有而白丁蘭帽如山忌亟竹尚
一段陰作但墨緣丁謹兩泫然不隨
溧璘依誅有快人窵瘞已林偶汸其
素贈石秋戲山中須事鼐文玉